再見．米蘭
Dream Back to **Milano**
時尚之都．創新設計．尊重原創．代代相傳

鄭源錦．李榮子
by Dr. Paul Cheng & Eiko Lee

再見・米蘭 Dream Back to **Milano**

鄭源錦
Paul Cheng

李榮子
Eiko Lee

台灣苗栗人，苗中畢業後 19 歲到台北進修，一生愛好繪畫創作與工業設計工作。將台灣的設計特色與優點，在世界各地推廣，將台灣設計界帶入國際舞台為志。

台灣桃園大溪人，18 歲時到台北進修與工作，愛好繪畫創作，也愛好旅遊。個人曾至莫斯科、南斯拉夫、中國的蒙古、新疆、西藏、甘肅、上海、廣州，也到東南亞柬埔寨吳哥窟等地，並與鄭源錦兩人於 1985 年起到美國華盛頓、芝加哥、鹽湖城、加州舊金山，以及日本的東京、名古屋、大阪參加國際設計會議。至夏威夷數次，也陪同鄭源錦到英國進修設計博士學位。1998 年起隨同鄭源錦至義大利，本書是兩人在米蘭設計中心工作後的紀錄。

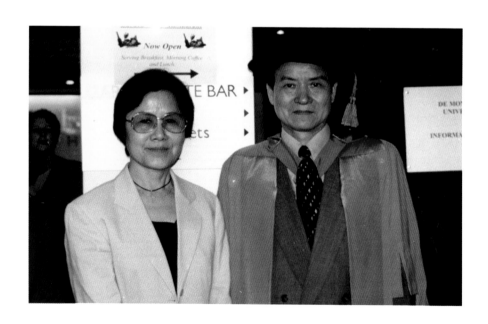

再見米蘭 Dream Back to **Milano**

目錄

三 . 義大利的工業設計 Industrial Design in Italy

四 . 義大利的時尚設計 Fashion design in Italy

五 . 義大利的設計教育 Design Education in Italy

3

義大利

義大利 (Italia-Repubblica Italiana)，位於南歐之靴型半島，及地中海的西西里及撒丁尼亞兩島。

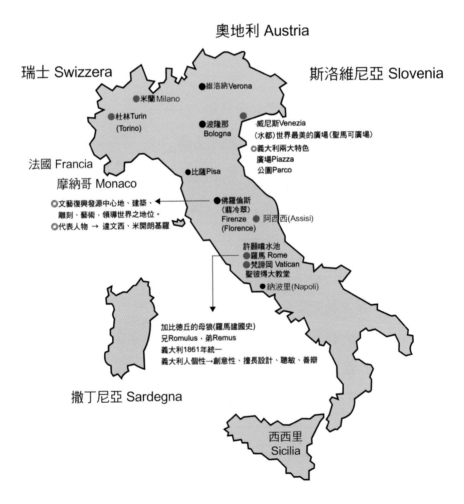

奧地利 Austria

瑞士 Swizzera

斯洛維尼亞 Slovenia

●維洛納Verona

●米蘭Milano

●杜林Turin
(Torino)

●波隆那
Bologna

威尼斯Venezia
(水都)世界最美的廣場(聖馬可廣場)

◎義大利兩大特色
廣場Piazza
公園Parco

法國 Francia

摩納哥 Monaco

●比薩Pisa

◎文藝復興發源中心地、建築、
雕刻、藝術，領導世界之地位。
◎代表人物 → 達文西、米開朗基羅

●佛羅倫斯
(翡冷翠)
Firenze
(Florence)

●阿西西(Assisi)

許願噴水池
●羅馬 Rome
●梵諦岡 Vatican
聖彼得大教堂

●納波里(Napoli)

加比德丘的母狼(羅馬建國史)
兄Romulus，弟Remus
義大利1861年統一
義大利人個性→創意性、擅長設計、聰敏、善辯

撒丁尼亞 Sardegna

西西里
Sicilia

地中海 Mediterranean Sea

〈緣起〉為什麼撰寫本書？

令人懷念的米蘭

米蘭是義大利北部的文化聖地，也是國際的時尚設計之都。如果沒有到過米蘭多摩大教堂，怎知道世界哥德式教堂的雄偉精緻偉大？

我到過義大利數次，每次在它的懷抱中時，均沒有什麼感覺。可是，每次離開它之後，總是會擁有言語難予形容的懷念。

北部地區的米蘭、杜林，東北地區海邊的威尼斯，中部地區的羅馬、梵諦岡，均為馳名世界的核心地！ 1998 年，我擔任米蘭台北設計中心總經理，親身體驗義大利設計實務與生活。並與義大利設計師實際接觸交流。文化、創意及獨特的設計風格，是其特色。充分表現在日常生活中的用品：服裝及配飾、鞋袋包箱與家具、交通工具等。設計人才與協會及教育的潛力，代代相傳。

一 . 義大利的文化勝地

Cultural destination in Italy

Chapter

1

一. 義大利的文化勝地
Cultural destination in Italy

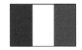

(一) 米蘭多摩大教堂 (Duomo di Milano)

1. 米蘭最大的天主教堂

多摩教堂是米蘭最大的天主教堂，位於市中心，由於建築的雄偉優美為頂尖的哥德式義大利建築，因此是國際觀光客必到之處。

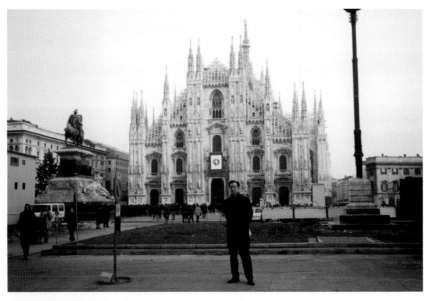

圖 1. 義大利最大的米蘭天主教大教堂－多摩教堂正面之造型。
有 135 個尖塔、佔地 157 x 92 公尺。典型垂直上升的哥德式建築，13 世紀建造，1858 年完成 (代代相傳，費時 500 年建造完成)。

圖 2. 米蘭多摩教堂的屋頂，觀光客可以坐電梯或者用走路上去參觀。每一尖
塔的頂端都有一個聖徒的雕像。

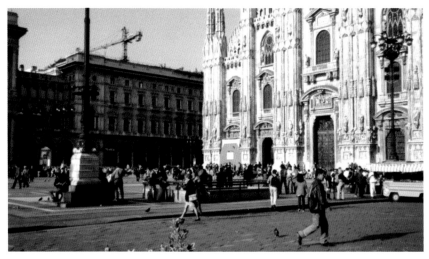

圖 3. 米蘭多摩教堂前廣場，群眾參觀、散步之地。週邊有紀念品商店、咖啡
廳、啤酒屋，以及藝人表演空間。

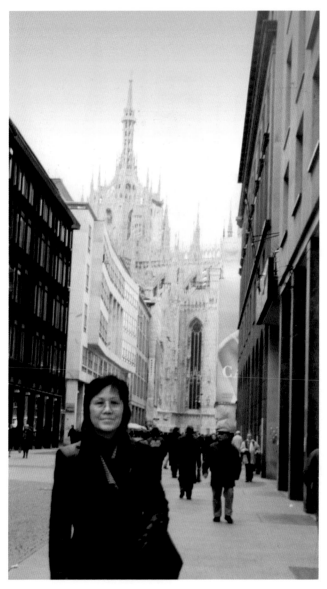

圖 4. 李榮子與米蘭多摩大教堂遠景

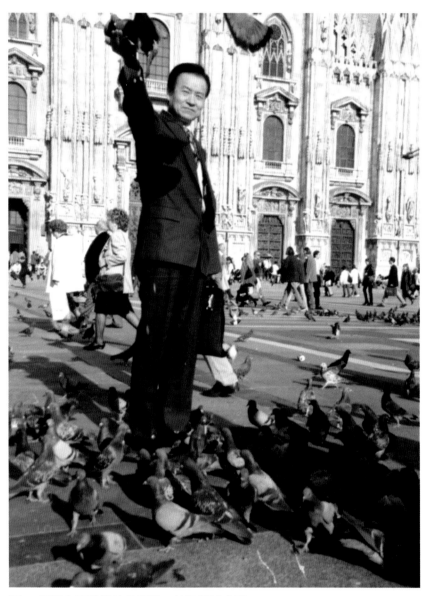

圖 5. 米蘭多摩教堂前的廣場，鴿子親近人潮。

11

2. 街頭藝人以才藝賺錢

多摩大教堂前的廣場，每天均有人潮來此地參觀。同時有不少的藝人，穿著自己創造的各種服裝，塗上金銀色或白色化妝全身，並且配合各種道具站立在廣場的顯著角落。藝人多半站立不動，如同石膏像或雕像，當有客人給他打賞小費時，此雕像才擺動，移動身體的某一部分表示對顧客的感謝。米蘭此種方式的創造力非常強盛並有變化，達到吸引人親近觀看的目的。

2010 年來，台灣台北的東區與西門町，均有類似的街頭創意藝人出現。我想這些表現的構想，受到義大利米蘭的影響。

圖 6. 米蘭多摩教堂側邊的拱型走廊上，經常會有人帶著兩三隻的狗，前面放著一個道具，遊客因狗的可愛而捐錢。據說經年累月，此活動為上班制，一天有兩班的人輪流，狗老了也更換其他隻狗上班，這也是生存的方式之一。

圖 7. 米蘭多摩大教堂廣場前
之藝人。

圖 8. 米蘭多摩大教堂廣場邊
走廊上之藝人。

3. 名店街的時尚品牌

多摩教堂附近是馳名國際的名店街，義大利及全世界的鞋、袋包箱與服飾品等名牌均可出現在此名店街內，每年或每季有新款設計品出現與陳列。

每年換季時的大減價 (on sale) 吸引大量的顧客，名店街也是國際觀光客光臨的好地方，主要名牌以男女服飾、袋包箱、皮鞋、皮飾品及圍巾、化妝等用品。名牌很多，例如：Giorgio Amani 以男裝為主、Gucci 男女精品、Fendi 皮件精品、Versace 男裝精品為主、Salvatore Ferragamo 皮鞋精品、Parada 女用袋包精品、Bottega Veneta 皮革精品、Valentino 紳士衣飾為主、Dolce&Gobbana 與 Ermenegildo Zegna 男裝精品、Bvlgari 珠寶、手錶、香水等，以及 Max Mara 時裝服飾等。

義大利的精品均以設計師的姓名命名，因此品牌非常多。

圖 9. 米蘭名店街

4. 米蘭 Rinascente 百貨公司

米蘭多摩大教堂旁邊是有名的 Rinascente 莉娜生特百貨公司。這是一間各種各類的商品與名牌齊全的消費空間，當地與外界及海外的人士均前來參觀購買。紳士與婦女、男女老少，從上午到夜間，均來來往往。我在此百貨公司就曾遇見不少次台灣來留學的學生，到此欣賞他們所需要的商品，或在此地的咖啡廳休閒談心。

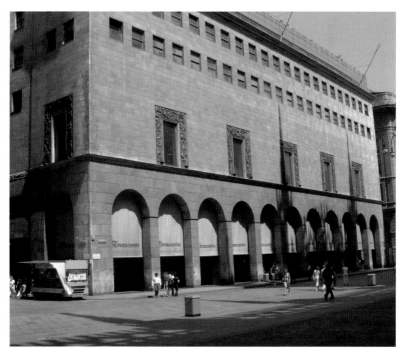

圖 10. 米蘭多摩教堂旁的百貨公司 (Rinascente)

在 Rinascente 百貨公司緊接著的旁邊，是善塔哥帝諾百貨公司 (Santagostino)。此兩家公司雖然名稱不同，然而參觀的消費者在逛完此兩家百貨公司後，可以滿足內心的需求。這兩家連成一體，令人感覺是一間歐洲米蘭最大型的百貨公司，是光臨米蘭參觀採購必到之處。

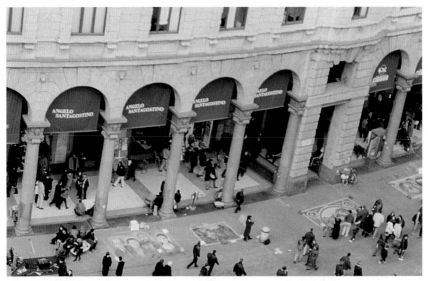

圖 11. 米蘭多摩教堂旁的善塔哥帝諾百貨公司 (Santagostino)

5. 米蘭多摩 (Duomo) 教堂旁的艾曼紐迴廊 (Galleria Vittorio Emanuele)

仿製平價品是國際創意設計市場上最反對的問題。二次大戰後不久，日本的商品因為受到英國、德國人的諷刺，當時日本的外相藤山愛一郎從歐洲回到日本後，在日本宣稱，日本必須痛下決心，做創新設計的商品。並且，日本在通商省建立國際性的日本優良產品設計標誌 G-mark，獲得 G-mark 的商品才可外銷。目前，日本的商品已經受到全世界的敬重。

台灣也曾經有仿冒品的歷史，政府與台灣工業總會建立反仿冒委員會，反對仿冒，鼓勵創新設計。

1998 年代，多摩教堂旁邊的拱型商場，中間是一個非常廣大如同走廊似的空間，此空間有咖啡與啤酒座，因此每天來往之人潮眾多。有一些黑人在此空間叫賣商品，譬如 Parada 女用手提包、領帶、圍巾等。因為從中國來的人也在此叫賣類似的商品，並且中國人越來越多，所以這些黑人退到邊緣，中國人變成主角。這些商品均為仿製的義大利商品，可是同類的商品在義大利的商店要八倍以上的價錢。

中國人來義大利後，吃苦耐勞，擅經營各種生存的商業活動。米蘭市內有一家五百坪以上中國人經營的大賣場，裡面各種各類的鞋、袋包箱與服飾應有盡有。

1998 年代，中國人在米蘭製造的義大利品牌製品，價錢為平價品。此大賣場和一般的義大利賣場不同，只有熟悉的人才會進來參觀選購，因此不少台灣的觀光客也會透過人的介紹到此選購商品。

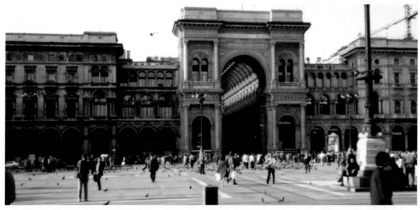

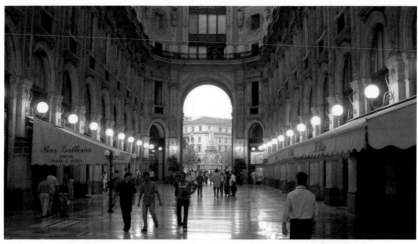

圖 12-13. 米蘭教堂前大廣場以及艾曼紐迴廊 (Galleria Vittorio Emanuele) 的
　　　　大型拱門，拱門進去是有名的商場，裡面有書店、咖啡廳、啤酒屋。

6. 善良的黑人

米蘭的黑人大部分均溫和善良，與在美國看到的黑人，個性與態度完全不同。或許是黑人到美國與義大利的環境背景及時空不同吧？米蘭在夜間有不少半露天式的咖啡啤酒座與餐廳，生活情調優雅。在此地，有些黑人手拿著幾束玫瑰花，態度誠懇親切的向客人銷售，售價不高，甚受客人歡迎。

7. 米蘭斯卡拉歌劇院 La Scala Opera house

艾曼紐迴廊 (Galleria Vittorio Emanuele) 的正後方，是斯卡拉廣場，廣場邊中間是達文西的站姿雕像。雕像正對面，便是世界有名的斯卡拉劇院。1776 至 1778 年建立，為全世界最著名的歌劇場，從外面看劇院建築，似不很大。可是進入劇院裡面是大型橢圓式的空間，如同運動場的造型。

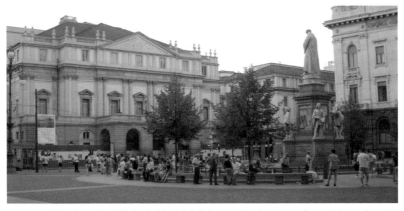

圖 14. 世界著名的米蘭斯卡拉歌劇院劇場 (有六層)，逾兩百年歷史，及雷納多達文西立像。

內部富麗高貴豪華,座位有六層高,第五層之後較平價,因此一般的學生都買平價座位。因為義大利的音樂水準馳名全世界,因此劇院每天場場客滿。

有一次,英國倫敦西部的 Brunel 大學教授雷荷蘭 Ray Holland 到米蘭來拜訪,我只買到第五層的站票,因為其他的票都賣完了。因此整個晚上,接近 60 歲的雷荷蘭站了一個晚上聽一位女歌唱家唱歌,我向他說對不起讓你很累的站著聽歌,他回答我很好,值得。

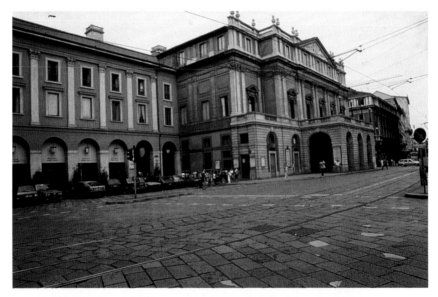

圖 15. 米蘭斯卡拉劇場大門 LA SCALA THEATRE(註 1)

8. 達文西的世界名畫 - 最後的晚餐

米蘭近郊有一個小教堂，兩層樓高的造型空間。

外型都是紅磚塊砌成。此教堂看起來並沒有什麼特殊，可是每天，特別是周末假期，觀光客均在教堂的門前排隊一兩個小時，為了要進去裡面參觀一幅世界名畫「達文西最後的晚餐」的真跡。排隊的時間很長，但是在裡面原則上只能停留15 分鐘就會被請出場。達文西最後的晚餐是在正面二樓的一面整個牆上，因此畫面很大。然而歷史久遠，很不容易看清楚。

據說第二次世界大戰期間，此教堂被炸毀，只剩下達文西最後晚餐的一面牆沒有倒下，之後，有心人士為了維護此名畫真跡而重新把這教堂蓋起來。講到達文西，世界的設計與藝術之父，他的塑像站立在多摩教堂後面的小廣場邊，周末與假日很多人約會的地方。

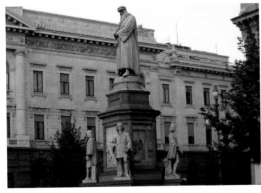 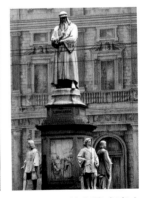

圖 16-17. 雷納多‧達文西 (Leonardo Da Vinci,1452-1519) 於米蘭多摩大教堂之雕像。(註 2)

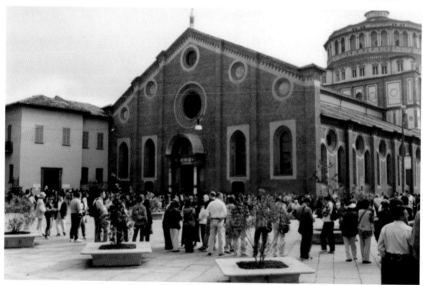

圖 18-19. 米蘭的小教堂，觀光客眾多，因為裡面的一個牆壁，有達文西的創
作真跡 – 最後的晚餐。

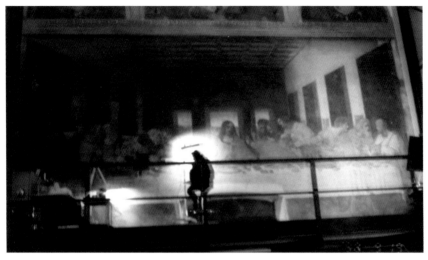

圖 20. 達文西的最後晚餐真跡，作品前坐著一位修圖的專業畫家。

(二) 歐洲最美的米蘭火車站

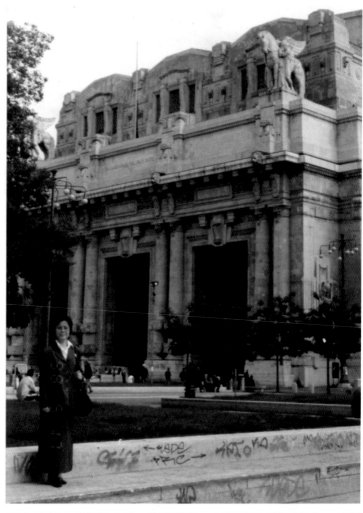

圖 1. 米蘭火車總站大門。建築雄偉，大理石構成堅固安全。外觀
與內部空間均有令人讚賞的雕塑。

米蘭火車總站在市區中心，整個建築非常的雄偉，號稱歐洲最大的火車站。車站前面的大馬路非常的寬廣，整個建築的外觀，以大塊粗曠的大理石結構完成。外觀之雕塑，為典型的義大利工法，甚吸引人。

車站內部寬廣數千坪，均以珍貴的大理石建造完成。每一牆面以及與天花板間的各式各類的雕塑飾品，均為此建築的特色，令人嘆為觀止。車站內，經常人潮來來往往，餐廳、咖啡廳與啤酒屋，以及各類的禮品店，應有盡有，令遊客非常的舒適方便。不僅世界各地的觀光客會經過此地，我也經常到此地休息與參觀。車站內部的餐飲店，我是常客，車站兩側的寬廣休閒走廊，也是我經常與朋友聚會，享受飲料的舒適場所。

這雄偉的大火車站，據說是清朝末年，八國聯軍侵入滿清時，義大利的領導人墨索里尼，將慈禧太后賠賞的巨額款項，用於打造米蘭火車站。如果這個說法是正確的，那麼米蘭火車站，是用滿清政府的經費，透過義大利人設計，創造的結果。

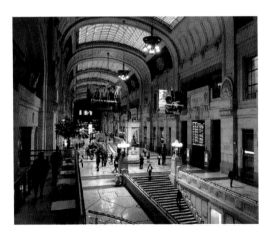

圖 2. 米蘭火車站內部 (註1)

(三) 義大利天然石材與瓷磚精品

建立建築與室內空間設計價值的特色。米蘭多摩教堂、火車站、百貨公司、名店街及住家室內外，處處可感受到石材的優美價值。

1. 貿協設計中心進行義大利石材調查

1990 年代，外貿協會駐米蘭台北設計中心進行義大利石材調查，接受台灣花蓮石礦製品工業同業公會建意，張慧玲經理至義大利調查大理石。在義大利托斯卡納 Toscanella 區，馬薩－卡拉拉 Massa-Carrara，從花崗石的開採，大理石至製作磁磚的巨大工程。經過兩週的調查研究。張經理返台後，在石礦公會發表，以幻燈片進行一個半小時的分析與討論，甚受公會會員與產業界人士之興趣與重視。

2. 台灣成立花蓮石材工業發展中心

1992 年代，台灣經濟部工業局支持，成立花蓮石材工業發展中心，總經理林至善博士，2007 年 4 至 8 月創辦石材為主的街道家具創新設計競賽，發掘創新設計人才，開發石材產品。台灣花蓮地區為石材資源核心地，政府與公會及企業均重視石材的應用價值。

圖 1. 林至善博士
（註 1）

3. 義大利伊莫拉磁磚 IMOLA Ceramica

義大利伊莫拉磁磚 IMOLA Ceramica，在台灣由富
達麗 FUDARI Ceramic Tile 推廣光大。為了解大理
石磁磚在台灣的發展實況。2023 年 9 月 14 日上午，
鄭源錦特別專訪經營義大利瓷磚 36 年以上經驗的
白峻宇董事長。

全球的大理石磁磚很多，你為何獨鍾義大利瓷磚的
經營？白董事長表示：「走遍歐美亞全球各地，發
現義大利的磁磚最優美，品質傑出。因此決心以最
好的磁磚奉獻給台灣的居住空間創造優質環境。天
然石材，花崗石、大理石、磁磚，義大利、西班牙、
中國、印度等地均豐富。惟磁磚精品，義大利令人
敬佩。」

白董表示：「2010 年代，台灣已有 2000 多家建材
磁磚公司，競爭激烈。」

可見台灣的建築與居住空間
對石材的需求很大。因此唯
有發掘磁磚精品，才能建立
有價值的建築與生活的優質
空間。

圖 2. 台灣富達麗 FUDARI
磁磚品牌 (註 2)

2005 年 9 月在台北內湖區行愛路建立富達麗 FUDARI CERAMIC TILE 品牌。並以推廣時尚磁磚精品為志。同年 11 月與義大利國際馳名的品牌伊莫拉 IMOLA 簽約實質合作。

伊莫拉品牌以蜜蜂為品牌圖像建立於 1874 年，已為百年企業。擁有全球的優質認證：

1	環境管理體系認證 UNI EN ISO 14001。	5	歐盟多種綜合性環保認證。
2	生產與行銷品質系統認證 UNI EN ISO 9001。	6	BIOGRES 品牌，生態與美學品質認證。
3	歐洲產品持續發展能源承諾。	7	創新的數位影像科技系統，具有高解析度，以 1024 個五色噴槍創造天然活潑的色彩款式與裝飾效果。
4	義大利綠建築協會會員，弘揚 LEED 認證，建築材料、能源與環境設計的認證。	8	北美陶瓷協會 TCNA，基於美國國家標準協會 ANSI 對磁磚的加倍綠色環保認證 Green Squared®。

表 1. 依 FUDARI 磁磚品牌 2022 專刊 P9-11

FUDARI 品牌的白峻宇董事長對經營磁磚充滿自信與健康的態度經營。目前其組織有 17 位精英。董事長總管企業與人事，總經理負責行銷，副總經理負責財務，協理負責生產，經理負責研發。在台灣台北內湖區行愛路的展示館，牆壁、地面、衛浴、會客室、咖啡廳與桌椅等，均以不同的優質磁磚精品設計佈置。

白董具有魄力與執行力，在台北內湖行愛路 57 號，於 2023 年 9 月展開第二展示館。不斷引進新品創新。

圖 3. 富達麗 FUDARI CERAMIC TILE 台北內湖區第一館大門

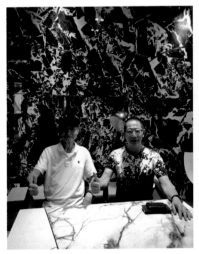

圖 4. 富達麗 FUDARI
　　白峻宇董事長 (右)
　　鄭源錦 (左)。

圖 5. 義大利伊莫拉 IMOLA 大理石
　　精品。

圖 6. 富達麗 FUDARI
　　桌面與背牆均為磁磚精品。

圖 7. 大理石造景,搭配藍色投射
　　光,呈現層次效果。

圖 8. 富達麗 FUDARI 台北內湖區第一館接待室

圖 9. 大雄設計標誌
（註 3）

2000 年代，在台北大同大學擔任工業設計的林季雄系主任在內湖區敬業一路創辦大雄設計室內設計公司。不久即在附近以一億購置遠企公司百坪的房屋作為住家。住家全部採用由富達麗公司的義大利伊莫拉精品磁磚。大雄設計的室內設計所以能夠順利大展鴻圖，乃運用富達麗的伊莫拉磁磚精品規劃設計的效益。

目前林季雄董事長負責公司的督導。其女兒林書聿擔任總經理負責財務與人事。其兒子林政緯擔任設計總監，為建築背景，負責企劃設計，已成為室內設計界的名人。其媳婦邱薇庭則負責行銷業務。大雄設計之所以能成功，其優秀的太座貢獻很大。

（四）法國拿破崙與約瑟芬
約會的愛索拉・貝拉小海島

台灣人第一位來義大利米蘭市中心經營台式飯店的是受人喜歡的「龍門飯店」。我到米蘭工作後不久，龍門朱紹仁總經理成為我的好朋友。

1999年8月22日星期天上午11 時，朱紹仁總經理邀請我，到米蘭西邊的海島上參訪。我與李榮子乘坐朱總經理的轎車，朱總經理的兒子朱浩霆一同前往。愛索拉・貝拉 Isola Bella在拉哥瑪吉歐蕾 lago Maggiore 的美麗小島。義大利米蘭西邊有無數的大大小小海島，約350個古希臘歐洲神話故事中的神祕優美天地，Isola Bella就是其中一個優美的小島。朱總經理告訴我，當年法國的拿破崙與他的約瑟芬約會的城堡就在這個島上。

進入小島上感覺空間非常的大，如同溫馨的森林公園。在這大自然的空間有無數家優美溫馨的餐廳及吸引人的咖啡廳、啤酒屋，也有銷售紀念品的商店。最令我有感覺又欣賞的是島上一些山洞式的地下天然博物館，裡面陳列一些優美迷人的雕塑人像作品，令人讚嘆此島的迷人之處。這天中午，朱總經理請我們在裡面用餐，並享受香純的咖啡和啤酒，感覺這是義大利米蘭另外一個世界，優美有魅力 。

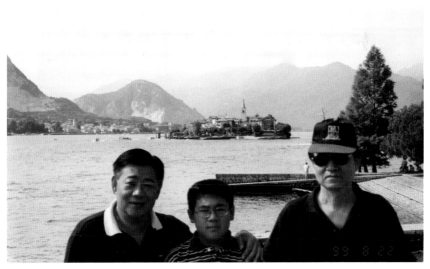

圖 1. 朱紹仁總經理（左）、朱浩霆（中）、鄭源錦（右）

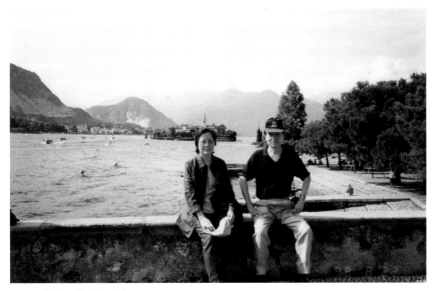

圖 2. 李榮子與鄭源錦

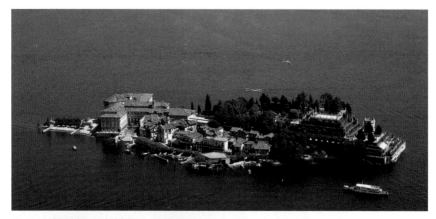

圖 3. 米蘭外圍小島拉哥‧瑪吉歐雷 Lago Maggiore (Novara)。

圖 4. 米蘭外圍小島拉哥‧瑪吉歐雷　　圖 5. 米蘭外圍之雕塑。
　　 Lago Maggiore (Novara) 島內
　　 博物館之雕塑。

(五) 如同雕塑公園的米蘭公墓

1999 年 9 月 14 日星期二，上午 10 點。我從米蘭市中心的多摩教堂 domus 門口出發至米蘭的公墓參觀。

站在米蘭公墓大門口時，不會覺得這是一座公墓，因為整個環境規劃優美如同公園。進門後，眼前是大廣場，內部的建築優美，也很雄偉，約有萬坪大的空間，每一墓碑均配置一座雕塑人像。雕塑有高大型的，也有小型的，有男的也有女的。雕塑人像大部分是哀傷沉思的表情。在這公墓裡面散步如同參觀雕塑作品的露天博物館，不會讓人有任何的不舒服之感。

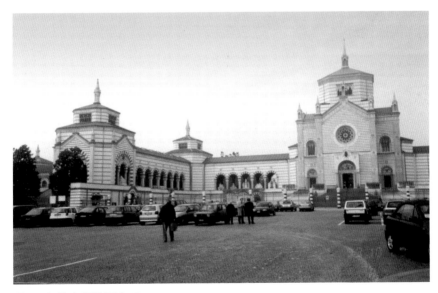

圖 1. 米蘭市郊墓園入口

義大利米蘭公墓之特色：

(1) 表現義大利人熱愛藝術以及具有藝術與設計才華的國家。

(2) 整個公墓規劃的動線均相當優秀，企劃與執行的能力很強。

(3) 表現義大利對祖先以及親人的尊重。

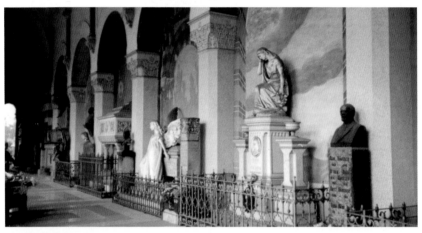

圖 2. 米蘭墓園內走廊

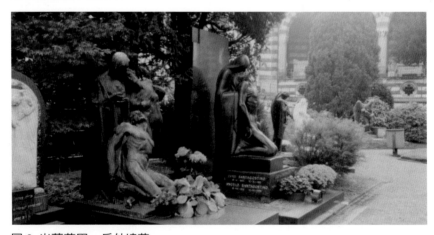

圖 3. 米蘭墓園－戶外墳墓

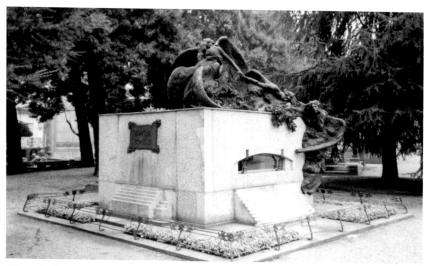

圖 4. 米蘭墓園－戶外墳墓

圖 5. 米蘭墓園－戶外墳墓

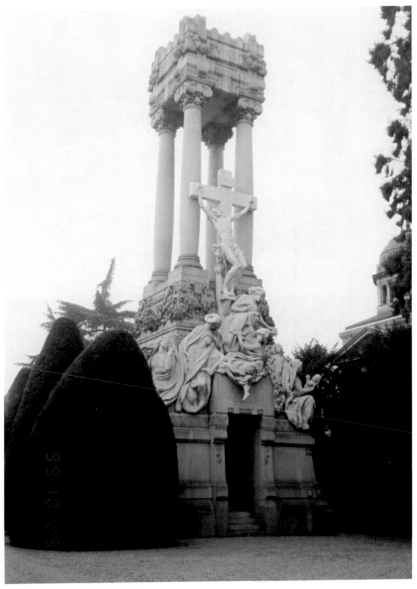

圖 6. 米蘭墓園－戶外墳墓

(六) 羅馬大教堂與梵諦岡藝術博物館

1. 羅馬 (Rome)

羅馬位於長筒形的義大利中心點,是政治文化中心;
羅馬帝國的威名遠播全球,羅馬建築不是一天完成
的大城。

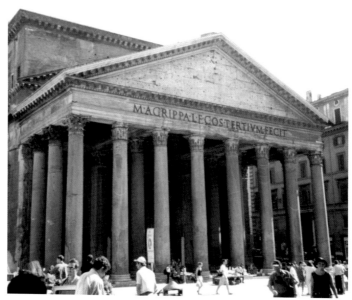

圖 1. 羅馬街上的萬神殿古教堂

羅馬萬神殿 Pantheon,古羅馬時期的宗教建築,後
成為一座教堂。完美的古典幾何比例形式設計,為
歷代偉人之墓園。也是一座博物館,高 43 公尺,西
元 125 年完成。

中部的羅馬城，名震古今四海，雄偉的圓式競技場，非一日建築可成。而羅馬市中心的近世紀雄厚的花崗石建築，表現義大利人傳統的雄心與魄力。

羅馬聖彼得大教堂是天主教教皇處所，世界宗教的領導中心。教堂建築的宏大空間，非具有遠見與雄心的人企劃執行，無法完成。高聳的巨柱，建築頂端的群隊聖徒雕像，全世界僅有義大利人擁有。

美國好萊塢的電影「羅馬假期」、「賓漢」、「神鬼戰士」、以及二十世紀的「移動城市」，東方李小龍所主演的「猛龍過江」均在此拍攝完成，留下讓全世界的人回味無窮的感受與想像。

圖 2. 羅馬市中心現代之建築之羅馬銀行

圖 3. 羅馬市中心現代的建築

圖 4. 羅馬市中心大路旁的雄偉建築，大塊的巨石砌成，建築前不少代表藝術
　　與文化價值的雕塑座像嵌在建築前，嘆為觀止。

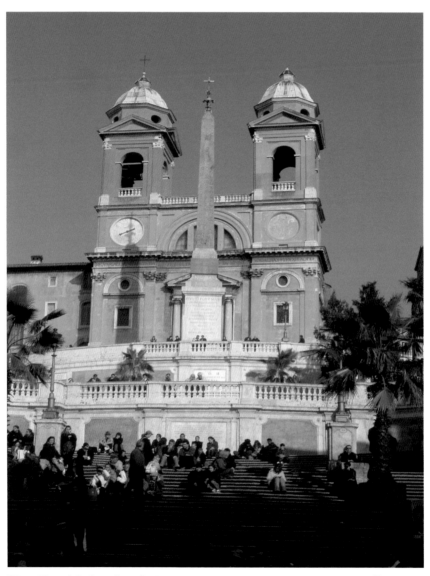

圖 5. 羅馬城內之西班牙廣場 (Piazza di Spagna)。美國好萊塢電影「羅馬假
期」曾在此拍攝,是遊客觀光渡假勝地。

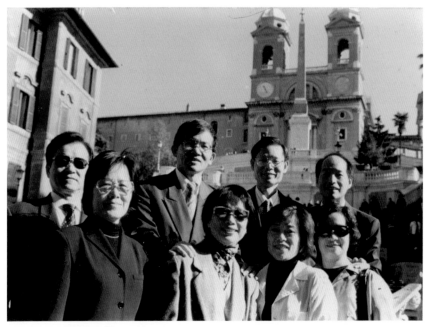

圖 6. (左 1) 台灣海外米蘭設計中心鄭源錦總經理,(左 2) 李榮子,(左 3)
台灣駐米蘭辦事處許志仁主任,(左 4) 黃烏玉夫人,(左 5) 張阿獎經理
,(左 6) 張夫人,(左 7) 米蘭設計中心吳志英經理,(左 8) 吳夫人等,
合影於羅馬城之西班牙廣場前。

圖 7. 羅馬城內之紀念立碑，碑前
左為李榮子，右為鄭源錦。

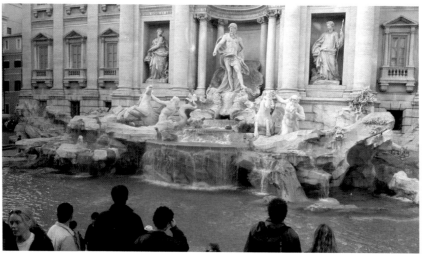

圖 8. 羅馬許願池 (Fontana di Trevi)，國際觀光客必到之處。

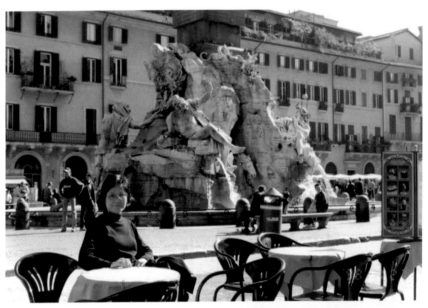

圖 9. 羅馬許願池，國際觀光客必到之處。李榮子坐在排列的戶外咖啡座。

圖 10. 羅馬許願池旁休閒廣場，遊客坐在馬車上，緩慢步步移動，景色優美。

圖 11-12. 羅馬市內的雕塑噴水池，全球來羅馬的觀光客必經之處，觀光客
通常都會丟下銅板在池中祈福。

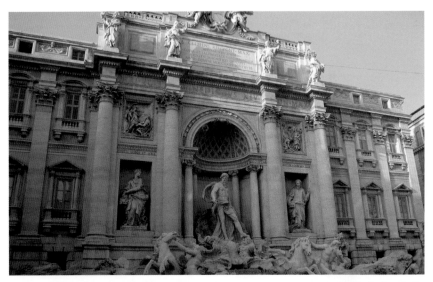

圖 13. 羅馬 (Rome) －許願池 1762 年 Salvi 設計， Baroque 風格代表 「動
　　　態的不規則對稱」。

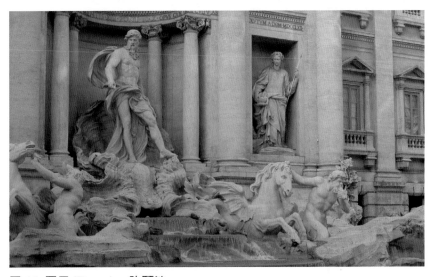

圖 14. 羅馬 (Rome) －許願池

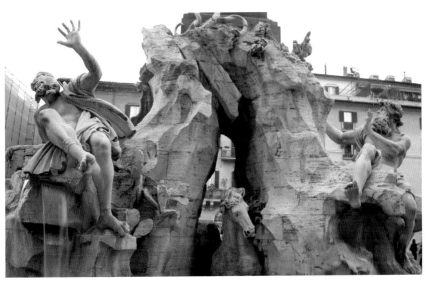

圖 15. 羅馬 (Rome) – 四河噴泉貝利尼 Bellini 設計，巴洛克 Baroque 風格。
每一座人物雕塑，姿態表情優美。充分表現義大利人的智慧，與藝術
才華，精工細活，代代相傳。

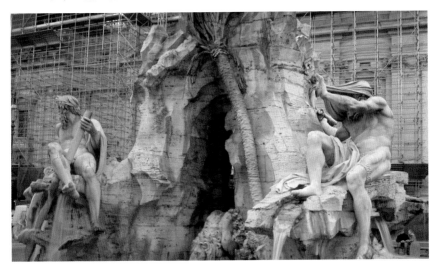

圖 16. 羅馬 (Rome) －四河噴泉

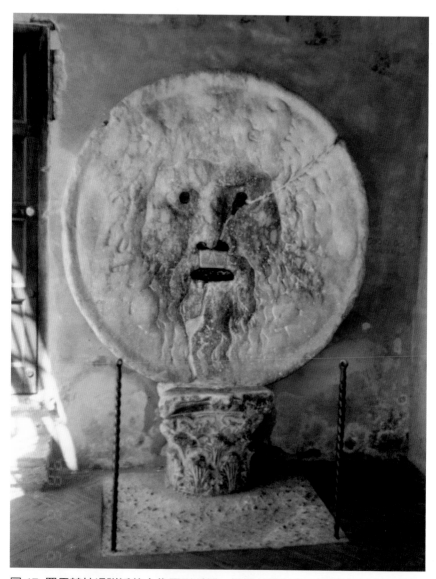

圖 17. 羅馬競技場附近的人像圓形浮雕，裝置於門前的一面牆上。表現人類
　　　善惡分明的天神。美國好萊塢電影，羅馬假期，就在此雕像前拍攝。

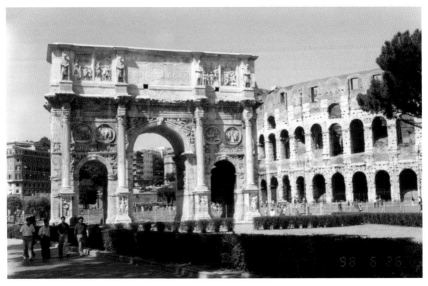

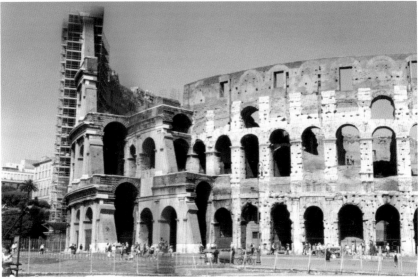

圖 18-19. 羅馬競技場

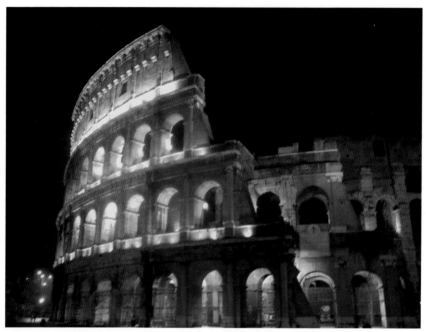

圖 20. 羅馬 (Rome) - 競技場

　　拱式建築， 高 57 米，外圍 500 米。

　　四層樓建築，一樓是皇帝貴族用，二樓是市民座位，三樓以上為一般
之站位。

羅馬舉辦第 17 屆奧運

1960 年，義大利第十七屆羅馬奧運會，羅馬城徽是一隻母狼在哺乳兩個嬰兒的奇特圖案。母狼哺乳的兩個嬰兒中的一個，就是傳說中的羅馬城第一任國王羅慕路。羅馬城徽是古羅馬文化的象徵。

在此特別要提的是，亞洲有史以來的第一位十項全能的鐵人，台灣當時 28 歲的楊傳廣，第一位榮獲奧運銀牌的榮耀。

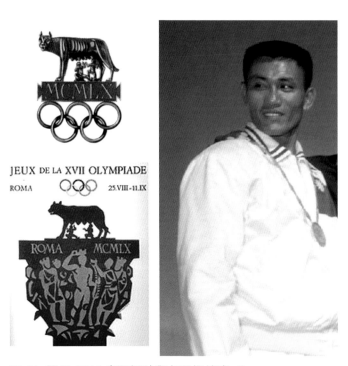

圖 21. 羅馬 1960 奧運標誌與台灣楊傳廣 (註 1)

2. 梵諦岡 (Vatican)

梵諦岡是在羅馬城內，世界最小的國家。也是天主教總教會的聖地。梵諦岡雖然國家很小，但是他卻是世界著名的宗教中心，裡面的教堂在世界藝術史上留下不可毀滅的名氣，文藝復興時代的三傑，米開朗基羅、達文西、拉斐爾之創作，均離不開此地。米開朗基羅的「天地創造」千古名作便是梵諦岡教堂內天花板最有名的寶藏。

為何經過多年，作品的形色不變？據說日本人出資，修復此名畫。因此，東方的日本人，在義大利甚受尊重。梵諦岡內設有國際免稅拍賣的空間，可以買到歐美亞各地的平價產品。此外梵諦岡最有名的是城堡的守衛，守衛的服裝鮮豔的橙色加上深藍色很別緻，同時天主教的神父所穿的黑衣聖袍在領口上有個白色的小方塊，據說是米開朗基羅設計的傑作。令人感覺義大利是藝術創作與設計的聖地。

圖 22. 羅馬要進入梵諦岡大教堂前的石橋與石橋旁的古堡

圖 23. 羅馬與梵諦岡之間的石橋

圖 24. 羅馬要進入梵諦岡大教堂前的石橋與石橋旁的古堡

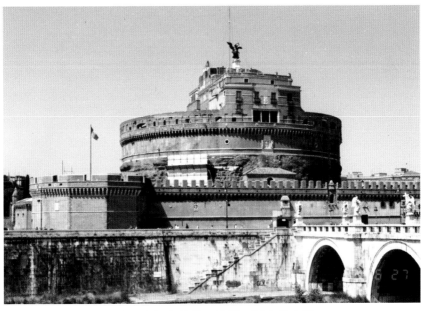

圖 25. 羅馬要進入梵諦岡大教堂前的石橋與石橋旁的古堡

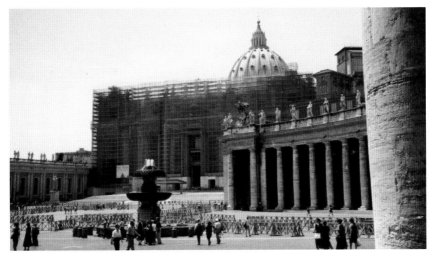

圖 26. 梵諦岡教堂

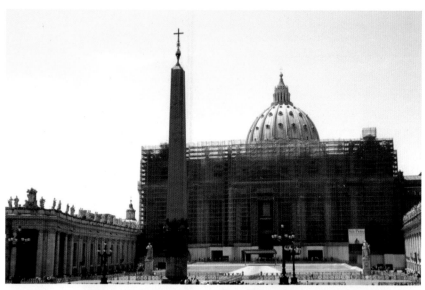

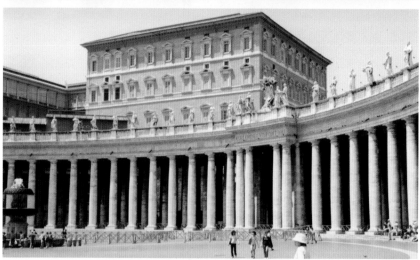

圖 27-28. 梵諦岡大教堂，高聳的石柱上之屋頂，聖徒石雕立像有次序的排
　　　　列。中間方圓型的建築，為教皇所在地。教皇向教友致詞做彌撒時，
　　　　便是在此建築的窗前之陽台上，大教堂前是一遼闊的廣場。

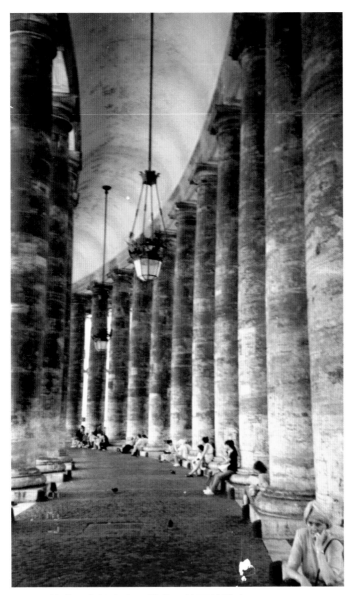

圖 29. 梵諦岡大教堂之石柱與石柱下的遊客

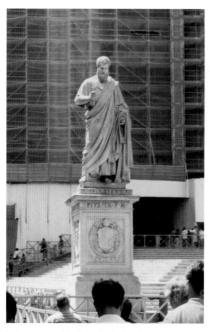

圖 30-31. 梵諦岡天主教大教堂之大廣場邊,此為一邊聳立之耶穌的大徒弟:
手拿金鑰匙之聖彼得 (St.Peter) 石像,另一邊則為聖保羅 (St.
Paulo) 石像。

我不知不覺的成為天主教徒

我(鄭源錦Paul Cheng)是台灣苗栗人。17歲時,想學好英文。
因此我鼓起勇氣到苗栗南苗天主教堂找神父,希望神父教我英
文。

然而神父告訴我,現在開始,我們已不再教英文。如果你有心
的話,最好每週來此兩次,念聖經。我只好表示可以,神父給
我一本約300頁的中文版聖經,並要求我每一次看完的頁數。我
每週依約看完內容,並與神父見面。神父每次均詳細的解釋每

段的內容之意思，我也習慣的每週末到教堂做禮拜。

上帝、天父及子，三位一體的理念，以及在身上畫十字架的方法很習慣。做禮拜較辛苦的事情是，要跪在座位前之木板上聽神父講經，兩個半月的暑假很快就過去，我也通過神父對聖經的口試。數天之後我即受洗，成為天主教友，神父給我聖名，叫聖保羅 St.Paulo。

三個月後，剛好主教從台北到苗栗訪問，神父一腳跪蹲在地上，吻主教的腳趾。我也在此時，由主教用拇指在我的額頭上按印。神父告訴我，主教給你「堅振」。你今天領了「堅振」，一輩子都是天主教友，不會改變。

我當時為了學英文，意外的成了天主教友；我內心相信我自己、自己努力、才有未來！

我 29 歲時，通過獎學金留學德國，一心計畫到德國研究工業設計。赴德前，我在台北徐州路語言中心學德語，當時是荷蘭籍的女教師教德語，她立即給我一個外文名字，叫 Peter。

我在德國留學時，即用Peter為名。有一天，法籍的女同學告訴我，不要用Peter為名，Peter是文弱書生。用Paulo較有男人的英雄氣概。從此我又改名為Paulo。

留德返台後，我到台北天母美國學校學習英文，入學口試時，被問：你有英文名字嗎？我說：有，叫 Paulo 保羅。口試官回答說不對，Paulo 不是英文，Paul 才是英文。從此我以 Paul Cheng 印名片。並以此名片奔走四海，執行設計業務，Paul Cheng 已經變成我在全球的形象，Paul Cheng 從此定型。

說也奇怪，1998年，當我在義大利米蘭工作時，到羅馬開會，不知不覺的也到梵諦岡天主教大教堂。天主教教皇就在此地辦公。教堂前的大廣場有兩座大的石像，一座為Peter，另一座為Paul。

天主真神？不知不覺之中引導我來到此大地，感受天主的恩澤與偉大！

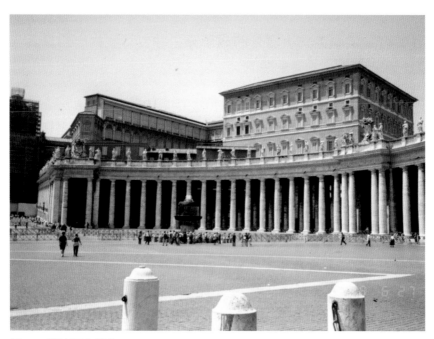

圖 32. 梵諦岡大教堂

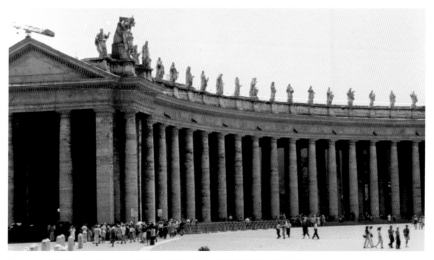

圖 33. 梵諦岡大教堂，屋頂上聳立次序整齊的聖徒雕像。

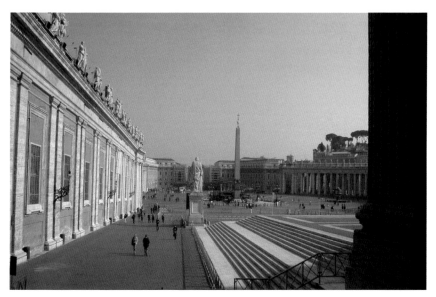

圖 34. 梵諦崗，聖彼得大教堂及廣場 (世界最大)。Baroque 風格，40 層高，
1656-1667 年 Bellini 設計。

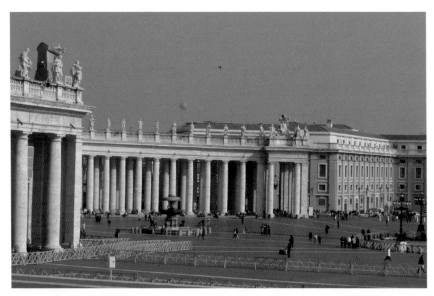

圖 35. 梵諦岡 聖彼得大教堂 (世界最大) 廣場

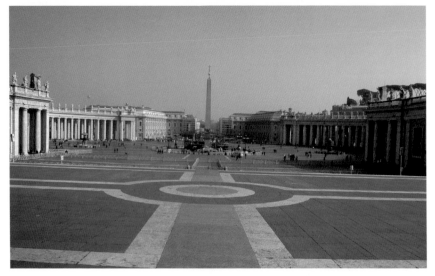

圖 36. 梵諦岡 聖彼得大教堂 (世界最大) 橢圓形廣場

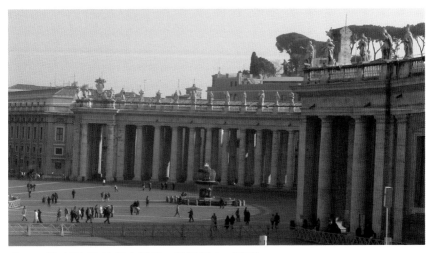

圖 37. 梵諦岡 聖彼得大教堂 (世界最大) 廣場

圖 38. 梵諦岡博物館入口處之雕像

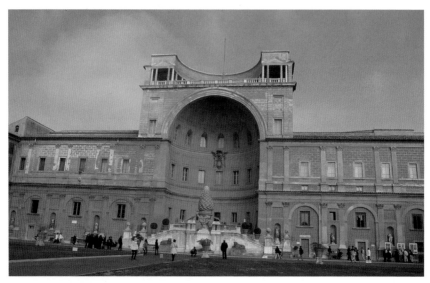

圖 39. 梵諦岡博物館內之松果廣場

圖 40. 梵諦岡博物館內之松果廣場

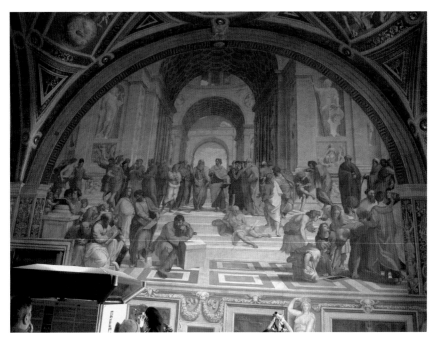

圖 41. 梵諦岡內之博物館，文藝復興三傑之一，拉斐爾 (Raphael 1483 -
1520) 作品 – 雅典學院。表現透視之立體空間。色彩與質感均為其特
色。

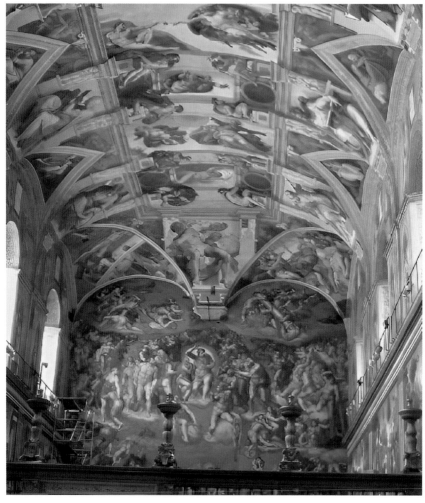

圖 42. 梵諦岡博物館－西斯汀教堂
　　文藝復興三傑之一，米開朗基羅 (Michelangelo 1478-1564) 永垂不朽
　　的傑作，最後的審判 (正面牆) 及創世紀 (天花板)。作品空間高大寬廣，
　　作畫難度極高，企劃與構思執行力，均令人嘆服。非意志力與毅力強
　　盛者，難以完成之傑作。

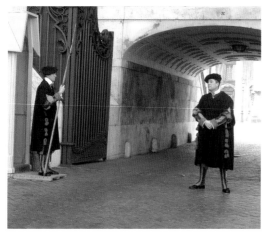

圖 43. 梵諦岡城內瑞士警
衛隊，制服是米開朗
基羅設計。
相傳天主教神父所穿
的制服，領口前有一
白方塊。為米開朗基
羅的創意。

圖 44. 梵諦岡
城內瑞士警衛隊。

圖 45. 梵諦岡，城內瑞士警衛隊。

(七) 義大利文化勝地與世界天籟之聲

米蘭東北是世界最美麗的威尼斯城市；精緻建築、海邊優美的風光，及海上計程車，讓全球各地人士為之嚮往！米蘭北界是瑞士，也是台灣觀光客必到之地。

1998 年代米蘭與羅馬是義大利兩個馳名世界的城市。米蘭是義大利北部的工商業時尚設計城市，羅馬則是中部文化政治城市。

米蘭向南推進便是羅馬！羅馬位居義大利中部，羅馬之北是商業設計現代化的地區，鄰近的佛羅倫斯是世界馳名的文藝復興發源地，深具藝術及設計品味。羅馬之南為較傳統的地區，包括南端的雅典及希臘古城。

在國際人士的心目中，義大利是位於地中海邊歐洲的奇特流行設計的創意國家，名牌用品馳名世界，米蘭是世界各地人士嚮往的設計之都。

1. 佛羅倫斯 (Florence)

義大利文為 Firenze，東方人稱之為翡冷翠。是歐洲文藝復興發源的中心地，建築雕刻藝術領導世界的地位。因此它是全世界著名的觀光勝地。

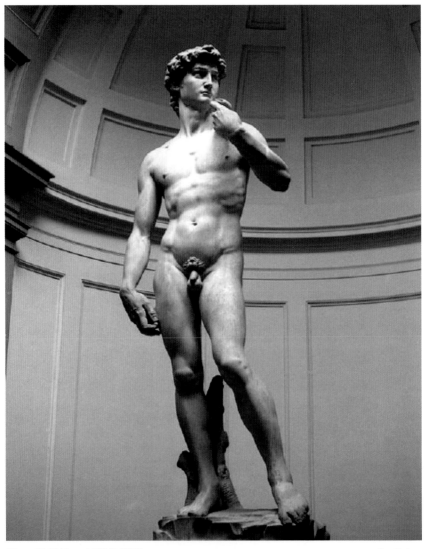

圖 1. 世界第一所美術學院 Accademia di Belle Arti di Firenze ，1785 年成立
國立美術館。雕塑家米開朗基羅 Michelangelo 的「大衛像 David 1501
至 1504 年塑成」，馳名世界。(註 1)

2022 年 5 月 25 日夜，馳名世界的神韻紐約藝術團，在佛羅倫斯的威爾第劇院 (Teatro Verdi) 演出，觀眾爆滿。

圖 2. 2022 年 5 月 25 日晚，神韻藝術團在義大利佛羅倫斯威爾第劇院 (Teatro Verdi) 的首場演出爆滿。(註 2)

神韻紐約藝術團在義大利佛羅倫斯威爾第劇院 (Teatro Verdi) 的首場演出爆滿，大幕一拉開就贏得熱烈掌聲！

慕神韻之名，當地的貴族世家、商業精英前來看演出，由於義大利的高級時裝行業誕生於佛羅倫斯，當天還有不少經營義大利高端服裝、袋包箱的跨國經營者、設計師趕來觀賞。

2. 阿西西 (Assisi)

阿西西 (Assis) 是翁布里亞大區佩魯賈省的城市，位於蘇巴
修山西側。阿西西是聖方濟各 (st,Francis of Assisi,1182-
1226) 的誕生地，1208 年在此創立方濟會；也是創立貧窮
修女會的聖嘉勒 (st.Clare.1194-1253) 的出生地。2000 年，
阿西西的聖方濟各聖殿和其他方濟各會建築被列為世界遺
產。

阿西西的聖方濟各聖殿：
天使之後聖殿 (Basilica of Santa Maria degli Angeli)
寶尊堂 (Porziuncola)
聖嘉勒聖殿 (Basilica of Santa Chiara)
聖路斐樂主教座堂 (St.Rufino)
聖母教堂 (Santa Maria Maggiore)

圖 3. 聖方濟上下聖殿 (註 3)

3. 比薩 (Pisa)

在佛羅倫斯附近的北方,是世界的觀光勝地。原因是它有一座高塔,傾斜將近 10 度。雖然國際的建築師都來研究是否如何給它扶正,但是經過多年的討論之後,義大利政府維護此高塔的傾斜原貌,成為比薩特殊的一個特色建築,因此引起世界各地觀光客的好奇心前來參觀。

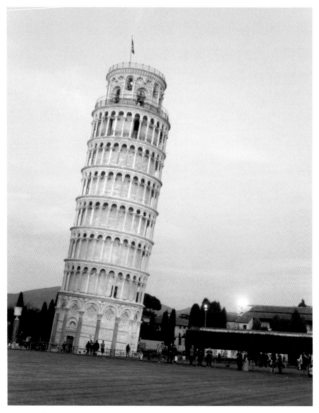

圖 4. 比薩斜塔 (註 4)

4. 威尼斯 (Venezia) - 世界最美麗的城市

義大利環境的兩大特色，一是廣場(Piazza)，另一為公園(Parco)。威尼斯擁有世界最美的廣場，名為聖馬可廣場。此廣場就在水都威尼斯旁邊。在此廣場一邊是水都，一邊是威尼斯河水，三邊是令世界嘆為觀止的建築。如果你沒有到過威尼斯來領悟威尼斯的精緻建築，那你似乎還沒有到過這個世界。威尼斯海的特色是它的情人橋以及來往不停的船隻，包括觀光客乘坐的專人划槳的遊艇，是世人所講的威尼斯海上計程車。此地的皮革製產品，包括手提包、錢包、皮包、皮帶、皮鞋等。

世界最美的城市威尼斯，要體會它的優美，可以透過美國好萊塢的電影「色遇 The Tourist」。這部電影完全在威尼斯拍攝。女主角安潔莉娜‧裘莉 (Angelina Jolie)，男主角強尼‧戴普 (Johnny Depp)。「古墓奇兵」亦在威尼斯與吳哥窟兩地拍攝，由裘莉主演。

圖 5. 台灣外貿協會林振國董事長，1999 年於威尼斯。

圖 6. 威尼斯聖馬可廣場之一角。圖之左邊為美麗的海洋，鴿群與遊客同在。

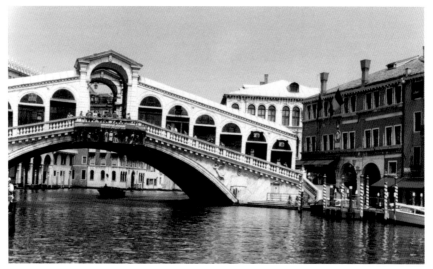

圖 7. 威尼斯情人橋貫通兩邊的建築，橋下的海上計程車是遊客觀光的小船。
橋上觀光客通行兩端，亦可在橋上購買特殊的紀念品。

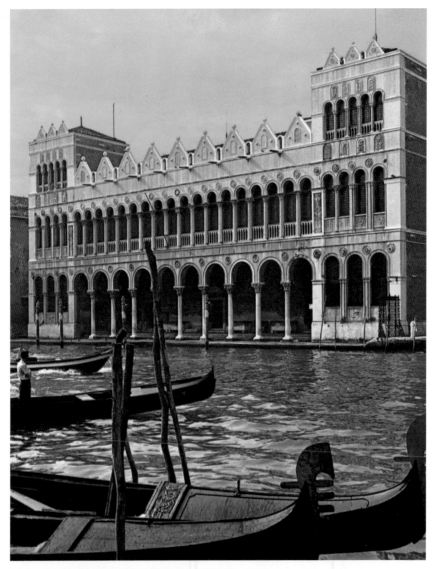

圖 8. 威尼斯的典型精緻建築與海上計程車。(註 5)

威尼斯 Murano 穆拉諾玻璃島

穆拉諾島又稱玻璃島，島上之琉璃玻璃馳名全球。1994 年台灣
外貿協會建立國家產品形象獎。形象獎之獎座由台灣台北特一
國際設計公司設計後，再由外貿協會義大利米蘭設計中心交由
義大利製作獎座。因為義大利的琉璃玻璃材質精緻，沒有任何
的泡沫斑點，品質優異，因此台灣的國家產品形象獎座，在此
地製作完成後，再送回台北。

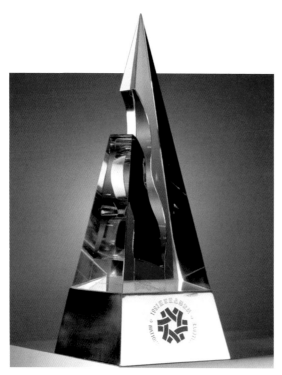

圖 9. 台灣國家形象獎獎座，台灣特一設計公司設計，義大利製作。

圖 10. 威尼斯穆拉諾島上之琉璃作品，12 世紀開端、16 世紀鼎盛。

穆拉諾島 (Murano) 為世界有名的「玻璃島」。
布拉諾島 (Burano) 風景優美，又名「色彩島」，如夢幻的世界。
各式各樣造型之建築，多彩變化的建築空間，為彩色優美的人間天堂。

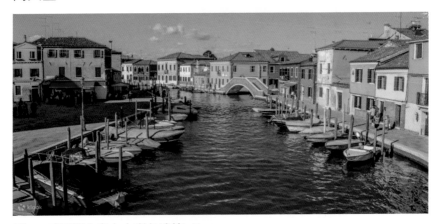

圖 11. 威尼斯小島上之彩色建築 (註 6)

5. 波隆納 (Bologna)

波隆納是義大利精緻建築與生活品質優質的城市。每年舉辦的設計活動，包括世界插畫展、建築與生活展、童書展、國際美容化妝品展、皮革大展、以及時尚鞋展 (Micam Bologna)。此地最有名的是一年兩季著名的鞋展，全世界人士都可以到此地參觀新出品的創新鞋款。

我 2000 年在米蘭設計中心擔任總經理時，便接待過台灣好幾團的製鞋產業團，來此地參觀與進行業務接洽的工作。

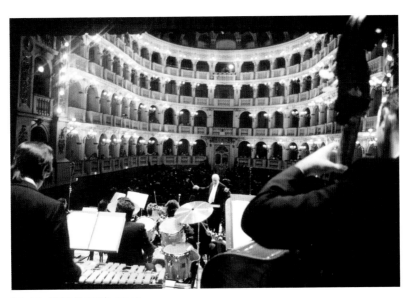

圖 12. 波隆納劇院 (註 7)

81

6. 維洛納 (Verona) 是聖潔愛情聖地

圖 13. 維洛納圓形競技場
(Arena di Verona)
的外圍

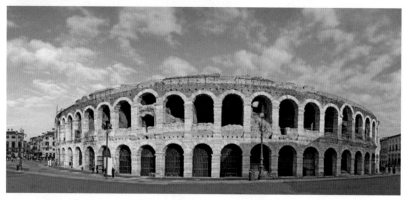

圖 14. 維洛納圓形競技場 (Arena di Verona) 的外圍 (註 8)

維洛納 Verona 在波隆那的北方,全世界的觀光客到義大利必會光臨此地。因為這是聖潔愛情的聖地,羅密歐與茱麗葉生死相戀的地方。

羅密歐與茱麗葉 - 情深心中永存

要進入羅密歐與茱麗葉約會的空間前，會先經過 5、6 公尺長的拱型隧道。拱型隧道兩邊的牆壁上，歐美與東方的觀光客以寫或是刻的方式，將愛的誓言與感嘆的文字滿滿的表現在此牆上。

茱麗葉是住在前面有大約 10 坪庭院的房子二樓，在此門前房間有一棵樹，遙想當年羅密歐就是爬上這棵樹與住在二樓的茱麗葉在窗前表述心情生死與共的地方。如今，在樹的旁邊塑立著一比一的茱麗葉銅像，此銅像全身都被觀光客摸的亮亮的。

圖 15. 羅密歐與茱麗葉會面之二樓
陽台 (註9)

圖 16. 茱麗葉的銅像 (註10)

世界天籟之聲 - 帕華洛帝 (Pavarotti) 與 波伽利 (Bocelli) 父子

維洛納圓形競技場是雄偉建築，1913 年起，每年夏天 6 至 8 月舉辦歌劇演出。是露天古劇場，每場可供 15000 人觀賞，每年全球約 50 萬人來參加。而維洛納的露天古建築劇場，會讓人聯想到義大利男高音的世界天籟之聲。

義大利卡羅素 Enrico Caruso(1873-1921) 是世界著名的巨星歌王，出生於義大利南部的拿波里。卡羅素之後，接班人為近代義大利產生的兩位名聞世界男高音，一位是盧奇亞諾·帕華洛帝 Luciano Pavarotti，一位是安德烈·波伽利 Andrea Bocelli。

他們經常出現在義大利古建築的優美劇場表演，讓無數參與的聽眾融入到他們優美的歌聲中，天地人融合為一。

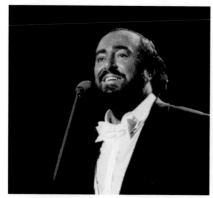

圖 17. 盧奇亞諾·帕華洛帝 Luciano Pavarotti。(註 11)

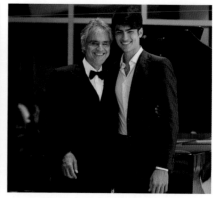

圖 18. 安德烈·波伽利和馬特歐·波伽利父子。(註 12)

帕華洛帝 Pavarotti(1935-2007)。身高 180 公分,經典歌劇的男高音,歌聲熱情明朗。以「我的太陽 Di Capua-O Sole Mio」響遍世界。帕華洛帝與西班牙多明哥 (Domingo)、卡列拉斯 (Carreras),並稱世界三大男高音。帕華洛帝之後,接班人為波伽利。波伽利 Bocelli 義大利人,1958 年 9 月出生於義大利托斯卡尼 (Toscana),為古典與現代流行音樂之盲人男高音。歌聲優美,為療癒人心之美聲。他因眼盲,從未見過美聲如他一樣的兒子 Matteo Bocelli 馬特歐・波伽利。惟從合唱中互相欣賞美聲與親情。波伽利父子皆為 2020 年代世界級義大利國寶,均為世界天籟之聲的經典人物。

2018 跨國世紀對唱

Bocelli 來訪台灣,逾萬台灣人陶醉在其美聲中。2018 年台灣樂壇天后張惠妹 A-mei / A-mit,與義大利安德烈波伽利 (Andrea Bocelli) 合唱,美妙機緣,成為東西雙方音樂界的盛事。

圖 19. 張惠妹與 Andrea Bocelli 合唱 If Only。(註 13)

一．結語：

義大利從北部的米蘭多摩大教堂、米蘭小教堂之達文西最後晚餐的真跡、米蘭總車站，到中部的羅馬與梵諦岡天主教聖彼得大教堂，以及東邊威尼斯曠世永垂不朽的精緻建築，令人讚嘆不已。天主教的歷史文化，深入默化人心。

義大利是藝術之地，文藝復興三傑開創的鼎盛創作、威尼斯穆拉諾島巧奪天工的玻璃製品、維洛納的羅密歐與茱麗葉深入人心之感人愛情聖地、世界天籟之聲的誕生，讓歌聲傳播世界，經典的作品代代相傳永垂不朽，深刻烙印在世界文化史中。

二.米蘭台北設計中心

Taipei Design Center in Milano

Chapter

2

二. 米蘭台北設計中心

Taipei Design Center in Milano

(一) 台灣為什麼在米蘭成立 台北設計中心？

1991 年台灣在五年計畫的架構下，經濟部工業局與外貿協會共同研商設置海外三個設計中心 Taiwan Oversea Design Centers(TDC'S)。工業局長楊世緘、外貿協會秘書長劉廷祖及貿協設計中心主任鄭源錦三人，在台北國貿大樓 10 樓的一個小型會議室開會，共同商討設立歐洲海外三個設計中心的可行性，以及地點的選擇。

台灣是外銷為導向的國家，廠商欲開發歐洲市場，可透過海外台北設計中心，直接接洽當地的設計師與設計公司，開發適合歐洲市場的產品。

三人會議結果，認為義大利的米蘭設計馳名全球，適合設立台北海外設計中心。

1998 年 4 月 30 日，我前往義大利米蘭的台北設計中心擔任總經理。雖然在過去到過米蘭數次，然而這次要在米蘭長時間的工作，因此心情全投入義大利。

1. 飛向義大利米蘭

(1) 出國前的簽證

1998 年 4 月 29 日

下午 2 時 50 分到 3 點半，外貿協會設計中心劉溥野專員 (之後擔任組長)，安排並陪同我到世貿中心國貿大樓 18 樓，拜見義大利簽證官，帕翠西亞阿伯芮 (Ms. Patraricia Albrne) 她很友善客氣，給我商務簽證六個月，她並告訴我是屬於工作簽證。她為了核辦我的簽證，想了解在米蘭屬於哪一類的工作簽證？依據米蘭的律師 Philip 來電與她溝通後，證明我將是義大利米蘭設計中心的總裁，屬於獨立經營類。

下午 3 點半到 4 點 20 分，在外貿協會 3 樓的簡報室，設計中心的蕭有為組長，聯合王雅皓、李玉如、林毓湘等人主辦歡送茶會。經濟部國貿局的林明禮副主任以及工業局的周能傳副組長等人均前來參加。

(2) 親友情誼感人

1998 年 4 月 30 日

下午 5 點到 6 點，由浩漢設計公司陳文龍總經理陪同到經濟部工業局拜訪何明棍副局長等人，並辭行。何副局長語重誠摯表示：到義大利需與義大利工業設計大師交流。

下午 6 點 45 分，我從台北內湖的住宅，乘台北鼎鼐設計公司謝鼎信、李麗華總經理夫婦的轎車出發。
晚上 9 點半到桃園國際機場，在機場有一群送行親友，外貿協會的同事梁惠蘭秘書、蕭有為組長、林同利組長、李玉如、王雅皓、陸慧炎、林毓湘、曾漢壽副處長、環宇包裝的高弘儒總經理。

李榮子之親人，大姊李惠美、弟李勝宏夫婦與姪子李沛緹、李立業、李立詠及楊士偉等人。已經是夜間，這些親友仍然不辭辛勞至機場送行，情誼感人，永誌難忘。

從台北往米蘭的長榮航空，晚上 10 點半起飛。
長榮空中服務人員的服裝較前給人印象好，之前記得長榮空姐之服裝較鮮綠橙對比，較通俗。目前色彩綠略深，綠橙搭配有變化，服務也很好。商務艙內有個人的電視機，節目多，包括東西方的電影節目均可自選，行程地圖清楚。

4 月 30 日，台北晚上 10 點半起飛，第二天台北時間上午 8 點，杜拜為深夜清晨 4 點，共飛了約 10 個小時到達杜拜機場。長榮班機座位客滿，然而頭等艙只有一位乘客，至杜拜下機。

杜拜清晨上午 5 點半 (台北時間為上午 9 點半) 起飛赴荷蘭的阿姆斯特丹。阿姆斯特丹 5 月 1 日上午 11 時 (台北時間 5 月 1 日下午 5 時)，從阿姆斯特丹轉機搭乘義大利航空 ALITALIA 飛米蘭。

到米蘭 Linate 機場時，貿協駐海外米蘭設計中心的吳志英經理來接機，隨即送我到米蘭市中心的旅館。
我在此旅館住了兩週後，吳經理幫我安排在設計中心附近的一間家庭式旅社居住。兩個月後，再住進設計中心旁邊的一家私人住宅。

2. 台北設計中心在米蘭市中心

1998 年 5 月 4 日 (一)，米蘭設計中心上班的第一天，應邀參加國貿局駐米蘭的台北辦事處許志仁主任的接風晚餐。在米蘭的台灣料理 Ocean 餐廳聚會。許主任多才多藝，駐外經驗豐富，為人誠懇風趣。令人到米蘭即感受到溫情。

貿協駐海外之台北米蘭設計中心位於米蘭的市中心，在一個現代建築第六樓約 50 坪長方形的空間，有電梯、停車場、上下出入與對外業務交通方便。

樓下小咖啡廳、啤酒屋外，對面是冰淇淋店。

圖 1. 台灣海外台北米蘭設計中心在大廈之六樓

圖 2. 從台灣海外台北米蘭設計中心大廈之六樓，遙望馬路對面的大樓，掛著一幅義大利馳名的冰淇淋海報。海報下之一樓為冰淇淋商店，海報前之兩間獨立空間設置在馬路上，提供冰淇淋、啤酒與咖啡。

(1) 台北海外米蘭設計中心的組織

以設計發展組與行政經營組執行業務。包括總經理鄭源錦、副總經理 Mr. Paolo Pagani、資深設計師 Mr. Paolo Spina、專業設計師 Mr. Davide Sposato、行政經理吳志英、秘書 Ms. Mara Torre、助理 Lisa Yang。

總　經　理：統籌經營中心整體行政與設計業務之發展與管理。

設 計 副 總：中心自主及委外設計輔導與設計發展規畫執行與經營管理。

行 政 經 理：中心年度設計業務、行政及財務預算管理。

高級設計師：中心電腦繪圖設計及設計案執行與管理。

工業設計師：委外設計案及自主設計案執行與管理。

助理設計師：市場及設計資料蒐集暨設計案之執行。

秘　　　書：佐理中心義大利文書、會計財稅法規業務。

助　　　理：中心總務、中、英文書信打字以及台商與義商相關業務聯繫。

(2) 工作任務

① 專案設計服務

包括家庭用品、文具、燈飾、禮品、家具、電腦、資訊、皮革製品、運動器材等。

執行方式 A：台灣廠商之設計委託案，由米蘭台北設計

中心直接完成。

執行方式 B：台灣廠商之設計委託案，依廠商需求，透過米蘭台北設計中心規劃與中心外之義大利設計專家或公司簽約完成設計案。

② 專業展覽設計資訊蒐集分析

充分利用地利之便，在義大利馳名全球之專業展檔期，派員赴展場觀摩並蒐集產品最新資訊、分析趨勢報告彙整報回台灣運用。

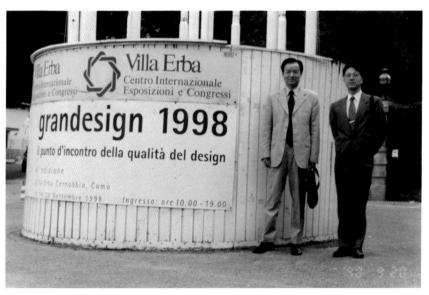

圖 3. 1998 年 Grandesign 展館前大門

圖 4.1998 年 Grandesign 展場，外貿協會展出優良設計與精品產品。

圖 5.1998 年 Grandesign 展場之間的走廊空間

專業設計展覽 (1998 編訂)

展覽產品類別	展覽名稱	每年檔期
1. 文具禮品展 Stationery / Gift article	CHIBI	1 月
2. 運動器材展 Sports eguipment (winter / summer)	MIAS	1 月 / 7 月
3. 桌上用品 / 家用品 / 禮品展 Tableware/Household/Gift	MACEF	2 月
4. 皮革展 Leather goods	MIPEL	3 月
5. 家具展 Furniture	SALONE DEL MOBILE	4 月
6. 眼鏡展 Spectacles	MIDO	5 月
7. 鞋展 Shoes	MICAM	9 月春夏展 3 月秋冬展
8. 自行車及機車展 Bicycle & Motocycle	EICMA	9 月
9. 格倫設計展 Grandesign	GRANDESIGN	9 月
10. 通訊電腦展 Telecommunication	SMAU	10 月
11. 辦公與家用資訊展 Information & Telecommunication for office / house	ABACUS	12 月

圖 6. 義大利米蘭鞋展 (MICAM)（註 1）

3. 米蘭設計的特色

(1) 從文藝復興運動開始，義大利創作品之傳統文化背景深厚，包括藝術、建築與現代的流行設計。達文西 (Leonardo da vinci) 是義大利之設計始祖。

(2) 義大利之產品設計科系是從建築設計演變形成，故多數設計師之頭銜為 Arch，大學畢業即掛名 Dott。

(3) 1998 年義大利設計師已邁入第 5 代。「後現代主義之產品設計 (post-Modernism)」即出現在義大利設計師之手，如阿基米亞 (Alchimia) 與孟菲斯 (Memphis) 設計集團。

(4) 創新與發表為義大利設計成功的兩大特徵。善用展覽及發表會，推廣設計特色，建立設計流派。

每年 1 至 12 月，米蘭均有專業展覽。全球產業界及設計界，均有人來參展或觀摩。日常生活用品、家具、燈飾、文具禮品、交通工具、服飾、皮飾等之形色、材質均具創意與實用性，講求品質與盡善盡美。

圖 7. 李榮子在 MICAM 展覽館前。

(二) 我在米蘭租的房子

我在米蘭設計中心工作一個半月後，中心的吳志英經理幫忙我尋找住房，在看過數間之後，我終於決定位於設計中心附近的一座房子。房東是一對年約 50 多歲的紳士與淑女，義大利的契約很複雜，租房訂合約時，中心的吳經理及 Lisa 秘書很愉快的幫我完成。

房租在大樓的二樓約 40 坪，家具齊全。客廳沙發、電視機、酒櫃整套。我留下房東的一幅小型人像油畫，我自己則從台灣帶來不少水墨掛畫，整個空間環境很舒適，最特別的是浴室面積約 5 至 6 坪，陽光照射充足，我除了淋浴之外也把它當作曬衣場，很方便。

圖 1. 米蘭租屋的房東夫婦 (房東：RIVOLI SALVATORE，地址：VIA CANZIO 10, MILANO)

圖 2. 李榮子在米蘭租屋的客廳

圖 3. 我與房東在米蘭租屋的客廳

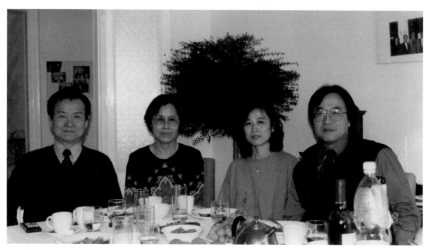

圖 4. 鄭源錦 (左 1)、李榮子 (左 2) 與台灣浩漢設計公司陳文龍董事長夫婦，
在義大利米蘭租屋內客廳。

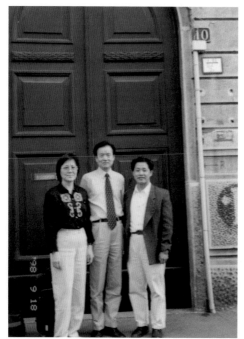

圖 5. 米蘭租屋的大門前。地址：
VIA CANZIO 10, MILANO
米蘭維拉坎齊歐 10 號。
(左) 李榮子、鄭源錦、
(右) 陳振甫 (銘傳大學
設計主任)。

我在此住了約兩年，出入方便，樓下附近為艾利斯廣場。廣場中間有一高聳巨大的花崗石紀念碑，據說二次大戰末期，義大利領導人墨索里尼被民眾吊掛死於此碑上。

米蘭勒雷特地區商店、飯店、與行人眾多。有一天此地區從清晨到深夜，喧嘩鬧聲不停。因為義大利全球的足球賽世界冠軍。為了慶祝義大利在國際間曾經打敗強盛的德國與法國，因此義大利的計程車、公車的喇叭聲響，以及行人的敲鑼、喊叫的聲音不絕於耳。全國人興奮異常，表現出義大利人的愛國心，以及對足球的重視。巨大數層樓高的大型足球賽海報成為引人注目的焦點。

圖 6. 義大利足球賽世界冠軍之慶祝紀念，在米蘭市中心的大海報。

(三) 米蘭 1998 新社區 Milano 2

1. 何謂 Milano 2

Milano 2 是義大利米蘭 1998 年代最現代化的摩登高級住宅第二期，位於米蘭的郊區。距離市中心多摩 (Duomo) 教堂約 40 分鐘的計程車車程，距離台北米蘭設計中心約 20 分鐘的車程。我一生對優質的居住環境嚮往，也好奇。台灣駐米蘭辦事處的張阿獎經理，與駐米蘭台北設計中心之吳志英經理，均租屋於此地。因此，我數次前往參觀，發現 Milano 2 確實是令人欣賞的現代住宅區。據說是義大利的總理貝盧斯柯尼 (Belusconi) 示意規劃完成，政商影視界等名流，均住在此社區。

社區內一片美麗的森林地區，大馬路很寬，筆直聳立的綠色樹林，令人心神寧靜平和。社區入口處，有一座大型現代化的 Jolly Hotel。一座紅磚砌成的路橋，方便旅客與社區之間的行人來往。數萬坪綠色草地，加上各種樹木奇花、小橋、噴水池塘與市區的感受完全不一樣。色彩豔而不俗，房屋與四周環境之色彩，既對比又調和，充滿朝氣與活力。

圖 1-2. 米蘭新社區 Milano 2

2. 居住環境

為了瞭解住宅的實況，我兩度透過仲介公司人員進入住宅內參觀，每家格局約 36 至 60 坪不等。有的房子附家具，每月租金約新台幣 6 至 8 萬元。

客廳、臥室兩至四間、儲藏室、廚房、浴室一至三間，考慮周密。浴室與陽台是義大利人居住很講究的特色，也是此社區規劃設計成功之處。浴室很大，精緻實用。洗臉盆、馬桶外，另有洗屁股與腳的馬桶。陽台均很大，約 2 至 10 坪，除可培植花草之外，均可在陽台上圍坐喝啤酒、喝咖啡。

每一個住宅的空間均陽光良好，不僅房屋的陽光好，浴室之陽光也不錯，陽光照射的溫馨之處是陽台之美。

圖 3. 米蘭新社區 Milano 2

3. 理想的社區

社區內設有超級市場、郵局、醫院、飯店、咖啡屋、電影院。
住在 Milano 2 可滿足每天的供需，乘車方便，如同米蘭的
世外桃源。

清晨早起，可聽蟲鳴鳥叫，也可享受噴水池的流水聲，慢跑
健身的好地方。下午可躺在草地上曬太陽，黃昏可與親朋好
友在社區內的小徑上散步。

圖 4. 米蘭新社區 Milano 2

(四) 台灣人參訪米蘭

1. 台灣行政院楊政務委員

楊政務委員世緘暨航太科技訪問團，人員包括楊政務委員世緘 (行政院前經濟部工業局長)、周顧問敢 (行政科技顧問室)、莊副研究員俊 (行政院科技顧問室)、歐組長嘉瑞 (工業局)、祝主任如竹 (航太小組)、程所長幫達 (中科院航研所)、林經理則遠 (航太小組)、毛董事長鑫 (敦南科技) 等八位。

1998 年 9 月 4 日下午約 4 時到達台北設計中心辦公室，隨即我向他們做簡報，介紹台北米蘭設計中心的業務概況，米蘭辦事處許志仁主任熱誠列席參加。簡報約 40 分鐘後，在中心門口合影，隨即他們在米蘭自由採購用品包括皮鞋、服裝、領帶等。設計中心樓下的一條大馬路布里斯艾利斯大道就是商店街。5 點 50 分他們再乘車到多摩大教堂旁邊的米蘭名店街參觀皮飾、服裝等用品。到了下午 7 點，天色已暗，他們仍然在名店街瀏覽，依依不捨，可是專車的導遊已經催他們上車前往下一個目的地。他們不得不上了車，我在車門口也依依不捨的歡送他們。楊政務委員親手贈送給我一件非常貴重的透明水晶花瓶，我目送著他們的專車離去，我才疲倦的回到辦公室。

二. 米蘭台北設計中心

Taipei Design Center in Milano

圖 1. 台灣海外義大利設計中心總經理鄭源錦 (左 3)、副總經理 Paolo Pagani(中)、行政吳志英經理 (右 3)，歡迎由台灣率領參訪團之行政院楊世緘政委 (左 2)、工業局歐嘉瑞組長 (右 1)，及其他參訪人員。

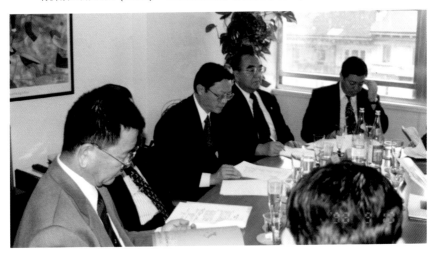

圖 2. 楊政委參訪團聽取米蘭設計中心鄭總經理簡報後討論

楊政務委員擔任工業局長時，即與外貿協會的劉秘書長與我三人在世貿中心、國貿大樓的房間開會討論，建立台灣駐海外的設計中心，米蘭就是楊局長的第一個選定的地方，因此今天看到他顯得特別的有意義。

2. 政大師生海外體驗教育團

由吳思華教授群與研究生共 13 人組成參訪團到義大利米蘭，這是政大教授與研究生實際到海外親身體驗的教育訓練活動。教授與研究生們回到台灣政大後，撰寫研究報告並加以討論檢討，所以這是一項非常實際的體驗教學策略之一，此參訪團要離開前，也特別到我米蘭居住的房子，參觀並留影，一次非常值得回味的台灣與米蘭交流的實際故事。

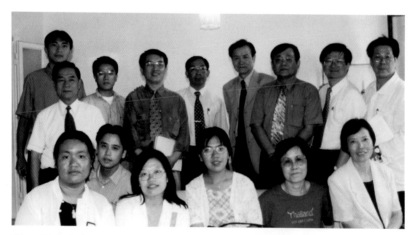

圖 3. 國立政治大學研究所師生教學研究參訪團參觀米蘭設計中心，在米蘭鄭源錦住家留影，後排右 2 為吳思華教授。

3. 台灣貿協林振國董事長

有一天我在米蘭設計中心的辦公室接到台北外貿協會林振國董事長的來電，他表明要來參訪米蘭設計中心，經過我們兩人的溝通後，我也鼓勵他參訪威尼斯。林董事長到米蘭時，駐米蘭辦事處的許志仁主任，知道林振國董事長要來，林董是台灣前任的財政部長，許主任表示米蘭和威尼斯他均可陪同林董事長，因此林董事長到義大利時應該感受到台灣的人情味。

林董事長在米蘭時，因仰慕義大利米蘭西裝設計剪裁的名氣，因此也想購置西裝，我帶他到市區偏郊外的西裝設計製作專賣區，我和他兩人在大太陽底下走路走了 40 分鐘到達該區後，沒想到適逢禮拜天，全區關門沒有經營。我一直向林董道歉事先沒有安排好，但他都很誠懇客氣的向我表示不要客氣。這時我建議他乘計程車到米蘭市中心選購一些領帶等禮品，他堅持用走路，所以我們又走了半小時以上的路，走回米蘭市中心。在布里斯艾利斯的商店街，他選購了一條領帶，他告訴我這條領帶要送給台北的至親好友，其他的任何東西都不買，我想送他領帶他也拒絕，他就是這麼一位誠懇、樸實、容易相處、令人尊敬的好長官。

到威尼斯時，我與吳經理、許主任陪同前往，林董事長態度很親切，與我們坐在船上觀賞威尼斯的海上與四周的風光。經過吳經理的安排，我們四人也到米蘭附近的 COMO 名勝

111

地區參觀。最特別的是有一天，由吳志英經理開車，林董事長與我三人前往義大利附近的摩納哥 (MONACO)。摩納哥是一個美麗的城堡，其發行的錢幣與義大利不同，到達摩納哥後，我們三人坐在一個露天的餐廳，吳經理表示義大利的錢不能使用，必須到銀行去換錢，露天餐廳的桌上飲料均已經到齊，可是我們等了 40 分鐘吳經理仍然換錢沒有回來，我有點不好意思的向林董事長表示我們是不是先用點餐點？林董事長隨即向我表示：「不，我們必須等吳經理回來一起用餐。」此時我對林董事長的誠懇親切待人處事的態度，肅然起敬，永生難忘。

圖 4. 鄭源錦 (左 1)，許志仁主任 (左 2，經濟部駐米蘭辦事處)，林振國董事長 (右 2，外貿協會)。

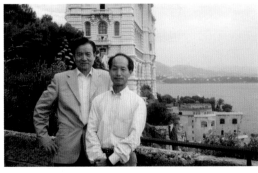

圖 5. 鄭源錦擔任米蘭設計中心總經理時，與吳志英行政經理 (右)。

4. 台灣紡拓會黃偉基秘書長在米蘭

1998 年 5 月初，我到義大利米蘭時，住在 SANPI Hotel。
一個月之後，住在私人設置的家庭式旅館 Santa Monica 之
Lucky Residence Hotel。

紡拓會秘書長黃偉基因為到義大利開會，順道來米蘭探望
我。他原是外貿協會設計中心一位優秀的工業設計經營師，
也是一位優秀的設計推廣主管與優秀的參謀長。我在米蘭看
到他時非常的高興，感到非常親切，無話不談。他住在米蘭
火車站旁邊的一家飯店，離我住的旅館走路約 8 分鐘路程。

因此到了晚上 9 點半左右，我很高興的陪他走路回旅館，因
為在我的心目中，我非常自信 8 分鐘就可以把他送回旅館。
可是說起來奇怪，因為米蘭道路的設計是蜘蛛網狀形的，一
步錯就會錯得很遠，所以 8 分鐘的路途，我卻走了接近 1 個
半小時才讓他到旅館。兩個人都非常疲倦，但是兩個人都很
高興，所以我帶著疲倦又高興的心情回自己住的旅館。

圖 6. 台灣紡拓會黃偉基秘書長

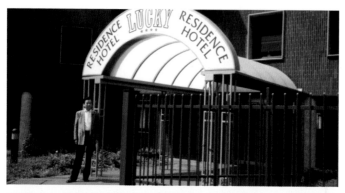

圖 7-9. 米蘭 LUCKY RESIDENCE HOTEL 之入口大門，與
內部庭院，及庭院咖啡座。

5. 臺灣李登輝總統夫人讓台灣歌聲撼動羅馬

台灣代表性的音樂，讓世界聽見台灣。

李登輝總統時代，其夫人率領台灣原住民音樂團約 50 人在義大利羅馬國際大廳集會。參加人員包括台灣駐義代表及義大利貴賓，共約百人。由李總統夫人代表總統致詞之後，隨之台灣原住民音樂團體以兩排雁字形緩慢起步舞蹈，並以優美合聲，歌聲輕重起伏感人，代表東方台灣的特殊團隊合聲，震撼全場。參加的義大利貴賓，包括羅馬大學音樂系主任，坐在我身旁，亦受撼動，給予人留下深刻的感受。

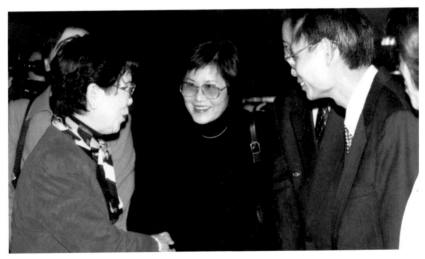

圖 10. 左 1 為李登輝總統夫人
　　　左 2 為台北駐米蘭設計中心鄭源錦夫人李榮子，右為台北駐米蘭辦事處張阿獎經理及夫人等，在羅馬國際機場歡迎李總統夫人光臨羅馬。

115

圖 11-12. 台灣的歌聲第一次在義大利羅馬悠揚的傳播。

6. 米蘭的日常生活

(1) 三餐：造型如同長筒高跟鞋的島國型國家，東南西三邊
臨海。以蝦及魚為主要食材。麵食為大眾普及食
品。

(2) 飲料：以咖啡、啤酒、菊花茶，及紅白酒與香檳等為主。
特殊食品冰淇淋、蛋糕、乳酪等，馳名四海。義大
利 Latte 咖啡全球代表性名稱，為義大利日常喝的
飲料。如同台灣人 2000 年代以前喝茶一樣普遍。
台灣 2000 年代起，喝咖啡漸成為日常習慣性飲料，
台灣的拿鐵咖啡，由義大利的 Latte 演變形成。

(3) 外來餐飲：1998 年代台灣人來米蘭經營的餐廳，著名的有：
龍門酒店、台灣料理、青葉飯店、Ocean 餐廳等。
之後不久，中國溫州人來米蘭經營餐廳的很多，成
長迅速，不久即逾百家。中國式飯店與台灣不同，
普遍較鹹重口味，而台式較清爽清淡。

(4) 市場：超級市場經營形式已經是國際化，因此義大利米
蘭與世界各地的超級市場雷同。不過，義式的乳
酪、香腸、菊花茶等則為義大利的特有產品。
傳統市場在米蘭甚受歡迎，從清晨 6 時經營到中午
結束。各種的蔬菜及水果齊全，擺設陳列非常的井
然有序。這裡銷售的蔬果不同意消費者翻層挑選，
並且非常害怕東方人的消費者捏壓水果的習慣。因
此，通常都由經營者主動挑選水果包裝給顧客。

117

7. 義大利的文字世界最特殊

以 aeiou 字母放在文字的最後一個字，全世界唯一只有義大利如此。

義大利是世界天主教中心，生活自由如天堂。世界各國人士均喜歡到義大利觀光渡假、移民工作或聚會活動。特別是日本人、韓國人、中國人、台灣人；或來自印度、中東地區與俄羅斯的人士，均常出現在此地。歐美人士則喜歡來此觀光，參加聚會。到此地的中國人很多，特別來自中國沿海溫洲，溫洲人來此地，以做生意或飯店居多。因為來義大利的人很多，義大利在一些城市開放免費的社區大學，讓外國人進修學習義大利文課程，我與李榮子亦到米蘭市內社大學語文。

我在外貿協會米蘭設計中心擔任總經理，辦公室內開會溝通均以英文進行。惟貿協編有駐外單位主管研習當地語文的費用，必需執行，因此，我參加了一對一的教學班，在此班上的女教授講解了一句話，我一輩子均難忘記。她表示：全世界只有義大利文，將 aeiou 五個母音放在文字的最後一個位置！

這點對我研究義大利品牌有很大的幫助。例如：
普拉達 Prada、馬克斯瑪拉 MaxMara、凡賽斯 Versace、范倫鐵諾 Valentino、亞曼尼 Armani、費拉格莫 Ferragamo、

古馳 Gucci、芬迪 FENDI 等。城市亦如此，例如：威尼斯
Venezia、比薩 Pisa、羅馬 Rome、佛羅倫斯 Firenze、阿西
西 Assisi、米蘭 Milano、杜林 Torino 等。您說不是嗎？

 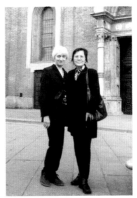

圖 13. 李榮子 (左) 與俄羅斯、中東語文同　　圖 14. 米蘭社大管理員
　　　學。　　　　　　　　　　　　　　　　　　與李榮子。

圖 15. 李榮子與中國、中東、埃及等語文同學在義大利米蘭。

8. 米蘭的聖誕節

聖誕節在歐洲是一個很重要的節日。在義大利米蘭的聖誕夜最特殊的是多摩 (Duomo) 大教堂前面的廣場，豎立了一棵五六層樓高大的聖誕樹，上面布置了聖誕飾品及卡片，樹底下擺了一堆聖誕禮品，整棵樹到了晚上燈光燦爛，甚有氣氛，而此樹立的聖誕樹廣場的四周，均特別設計製作三公尺高的圍牆，內外兩邊都以聖誕綠色的樹葉布置編織而成。

1998 年 12 月 25 日，前後各三天由各地來的遊客均集中在此廣場，並且聖誕夜連續三天特製的幻燈影片在四周建築高聳的牆壁上投射並且慢慢移動，四周圍牆內的遊客會隨著此時播放的聖誕夜曲而情不自禁的舞動，所以多摩大教堂以及前面的廣場，還有側邊的拱型艾曼紐大迴廊 (Emanuele)，給米蘭聖誕夜創造了迷人有趣的氣氛。

私人聚會或者邀約到家中聚餐，也是另一種聖誕夜的活動。我們米蘭台北設計中心的秘書 Lisa，邀請我與米蘭辦事處的許志仁主任一起到她家中過聖誕聚會。Lisa 的家在此時把全部的燈光關掉，從門口開始放兩盞蠟燭，蠟燭一直隨著走道到她的客廳，聚會的桌子上放著一些蛋糕、水果，整個布置呈現祥和的氣氛，以及祈禱天主帶給我們平安的聚會。Lisa 是企劃設計的高手。

聖誕節的前一天，我們米蘭台北設計中心的副總經理保羅帕卡尼，突然間帶著一個大型的瓦楞紙箱到我辦公室給我，並且向我說聖誕快樂，我打開瓦楞紙箱的包裝盒之後，發現裡面的精緻聖誕禮品香檳、義大利蛋糕、聖誕卡片配置著非常珍貴的高雅的塑膠花，無疑的，這是一個非常珍貴的禮品。

圖 16-17.
1998 年，台北米蘭設計中心副總經理保羅帕卡尼 Mr.Paulo Pagani，贈送給鄭源錦的聖誕禮物。

121

(五) 台灣在米蘭國際慶祝晚會的故事

1999 年的春天，台灣在米蘭舉辦了一項別緻的國際慶祝晚會。由台灣經濟部駐米蘭辦事處主導，聯合台商等各單位在一個大型的餐廳舉行。許主任志仁依據國際的經驗，為了防止中國政治的紛擾與阻礙，事先邀請米蘭的名律師 Philip 為貴賓坐鎮。

舉辦當天晚上果然餐廳的門口來了兩位中國的人員，如同衛兵似的坐在門口，阻止我們唱國歌、插國旗。因此，為了維持此溫馨的晚會，我們只在餐桌上插國旗，也在餐廳內唱國歌。義大利的律師向我們表示，如果中國人員要進入會場擾亂，必會代表義大利抗議並驅逐他們，中國的此種行為令人很反感。這天餐會最精彩的高潮，是中華航空公司從米蘭到台北的來回機票之摸彩。說起來真是奇怪，似乎是一項奇蹟，由我的太座李榮子抽中此機票。

我為了要送李榮子，利用此來回機票回台北渡假三個月，1999 年 3 月 9 日上午 9 點，我們乘計程車到米蘭 Linate 機場。11 點 28 分，在羅馬國際機場很湊巧的遇見了台灣來的留學生蘇玲英 (Susana)。我們一起到 80 號華航櫃台訂座位。李榮子與蘇玲英兩人於 11 點 38 分進入羅馬國際機場 Check in。我則於下午 3 點鐘乘義大利 air one 班機返米蘭。我回到米蘭設計中心的辦公室，是下午 4 點 35 分。

圖 1. 米蘭酒會會場。左起：米蘭律師、鄭源錦、金獅飯店總經理、米蘭台商理事長朱紹理、米蘭辦事處許志仁主任。

圖 2. 米蘭酒會會場，貴賓們舉酒慶祝。

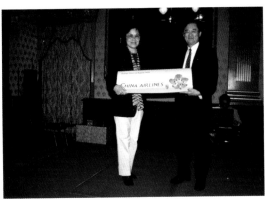

圖 3. 米蘭酒會會場，李榮子接受華航代表頒贈米蘭與台北之間的來回機票。

二.結語：

1998 年起我在義大利米蘭的台北設計中心擔任總經理，雖然去過米蘭數次，惟這次長時間的工作，因此我全心投入於義大利。

義大利的產品設計展覽，幾乎每個月都在米蘭擇地展出，包括文具禮品與藝術品展、運動器材展、桌上用品展、皮革展、家具展、眼鏡展、鞋展、自行車與機車及跑車展、通訊電腦展、辦公與家用資訊展。足球為義大利人狂熱的運動項目，在世界的競賽當中，全力爭取冠軍，義大利人的愛國精神可在此運動活動中表現出來。

義大利的旅館幾乎一年四季均客滿，從二星級到五星級的旅館飯店均如此，全世界的人均喜歡到義大利參觀活動或體會義大利的浪漫生活環境與情調。台商來義大利米蘭參觀的人相當多，事先均須訂好旅館並買好車票，因為此地是世界人人嚮往的地方。

台灣到義大利慶祝晚會的活動很多，例如台灣李登輝總統夫人與政府五院院長夫人到場，在羅馬舉辦台灣音樂慶祝活動，令義大利與國人印象深刻。台灣米蘭的餐廳包括龍門飯店、台灣料理、台灣 Ocean 餐廳與青葉飯店等，均為台灣米蘭設計中心人員與義大利的名設計師交流的地方。

三．義大利的工業設計

Industrial Design in Italy

Chapter 3

三.義大利的工業設計
Industrial Design in Italy

(一)國際設計在米蘭

國際工業設計社團協會 International Council of Societies of Industrial Design ICSID，於 1954 年在英國創立，後來擴大為歐洲地區組織。至 2022 年止，ICSID 已經發展成全世界最大規模的設計組織。

1989 年起，我當選為 ICSID 的執行常務理事。每年均在各國參加理事會議。

1991 年，我代表台灣到義大利米蘭參加 ICSID 常務理事會，印象猶新。

1. 從台北到米蘭

1991 年 1 月 23 日下午 5 時，我從台北乘 EG － 278 出發往義大利北部的米蘭。夜 8 時抵達日本東京待轉機，10 時轉機乘 JL-437，上午 10 時抵達阿拉斯加之 Anchorage 機場，中午 12 時轉赴歐洲，經德國杜塞道夫 Dusseldorf 赴法國巴黎轉機。Anchorage 赴歐洲途中，第一次經歷北極冰天雪地氣候與景色。

1 月 24 日中午 12 時從巴黎轉乘 AF-652 赴米蘭。乘機人員增多，天氣已見轉晴，12 時 40 分抵達米蘭機場。米蘭天氣很好，各國人士集中於此地很多，下午 2 時住進位於米蘭市中心主辦單位招待 3 天之馬寧飯店 Hotel Manin。

晚上 8 時至 11 時，由主辦人 Cortesi Design 之負責人，安吉勒柯特希 Mr. Angelo Cortesi 作東晚宴。地點在 La Rinascente 之 Bistrot 飯店。

晚宴中，Mr. Angelo 表示，台灣如在米蘭成立設計中心，可與義方人士合作；但義大利本身沒有設計中心，只有一個擁有 600 位會員之義大利設計協會 Italy Design Association 及無數個設計公司或工作室，義大利之個人色彩濃厚。

2. 國際設計協會常務理事會議在米蘭

1991 年 1 月 25 日上午 9 時至下午 5 時，在義大利工業設計協會 ADI (Associate Designers Italy) 的總部 Via Montenapoleoue 18，Milano 參加國際工業設計社團協會理事會 ICSID Board Meeting。

127

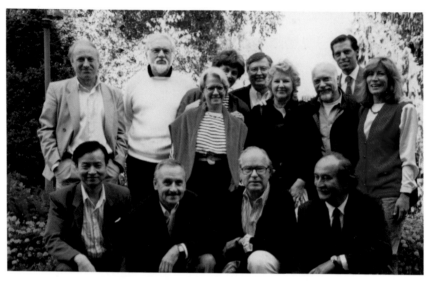

圖 1. 國際工業設計協會理事會代表 ICSID Board Members
（前排左起：台灣代表鄭源錦、南斯拉夫代表、芬蘭代表 Antti
Nurmesniemi、義大利代表 Angelo Cortesi，後排左起：匈牙利代表
Andras Mengyan、美國代表 Robert Blaich、法國代表 Anne-Marie
Boutin、芬蘭秘書長 Kaanina Pohto、美國代表 Deane Richardson、
英國代表 June Fraser、南斯拉夫代表 Sasa Machtig、墨西哥擔任義大
利代表的翻譯、西班牙代表 Mai Felip）。

會議之重點決議：

(1) 台灣負責亞洲設計會議的實況報告

1991 年 9 月在南斯拉夫舉行代表大會時，由台灣鄭源錦負責報告 89、90、91 年三屆亞洲設計 AMCOM 會議 (包括名古屋、漢城、馬來西亞三屆) 之實況。

鄭源錦報告之 Design Activites in Asia 資料，隨後寄交英國 Ms. June Fraser 及 ICSID 芬蘭總部參用。

(2) 台灣的國際交叉設計活動功能，影響世界

1991 年 1 月 27 日上午，台北國際交叉設計營 (TAIDI-Taipei International Design Interaction) 活動提案，因設計與產業實務合作具有實效，正式被 ICSID 確認。之後各國辦理國際交叉設計營，如被 ICSID 認可，則命名為 ICSID Design Interaction，此消息向全球會員發佈。

(3) 義大利 ADI 提案組成 Designers Committee

(Draft of Code of Professional Conduct) 進行全球之設計保護的討論。同時，會議中，日本龍久庵憲司 (Kenji Eukan) 提案：組織全球性之設計組織 World Design Council，統合 ICSID(工業設計)，ICOGRADA(平面設計)，IFI(室內設計與建築) 等世界組織。以名古屋為中心，設立秘書處聯繫。理事們對此構想均表示反對。歐美各國理事質疑，為何要設在日本名古屋？＜註＞：國際設計組織一向由歐洲人士主導。至 1991 年止均如此，此全球性的構想，1993 年在英國格拉斯哥 Glasgow 由英國主持執行實現。

(二) 米蘭 SMAU 國際優良設計獎

義大利米蘭主辦的國際電子 SMAU 展,是義大利每年舉辦的最大型的展覽。以電腦資訊科技及電子產品為主。

1994 年我應邀擔任義大利工業設計協會在米蘭推動的 SMAU 國際電子設計展國際評審委員。評審委員每屆均七位,歷屆亞洲被邀請的只有日本的龍久庵憲司與台灣的鄭源錦。

圖 1.Smau 展覽大門之標誌

1994 年 10 月 11 日（二）晚上 10：50 時我搭乘 CI-65C 班機由台北出發。第二天上午抵達荷蘭阿姆斯特丹轉機，上午 11：25 時轉乘義大利 AZ-377C 班機。下午 1：05 時抵達米蘭 Linate 國際機場。

感謝米蘭台北設計中心總經理林明禮及副總經理 Mr.Paulo Pagani 到機場接機。下午 2：30 時住進主辦單位安排之米蘭卡瓦列里酒店 Hotel Cavalieri (Pizza Missori, 1, 20122 Milano)。

1. SMAU 國際資訊設計品評審

1994 年 10 月 13 日（四）上午 8：30 時，我由 Hotel Cavalieri 赴 Palazzo CISI(Fiera Milano 一樓) 參加 Premio Smau Industrial Design 國際資訊工業設計獎評審工作。

(1) 上午 9：30 時至下午 6：30 時，評審委員 7 位：

① Pierluigi Molinari（義大利 SMAU 評審委員會主席）

② Paul Cheng 鄭源錦（台灣貿協設計推廣中心主任）

③ Luigi Bandini Buti（義大利 SEA 主席，人體工學應用專家）

④ Arturo Dell'acqua Bellavius（義大利建築大學教授）

⑤ Lennart Lindkvist（瑞典設計協會主席）

⑥ Giancarlo Piretti（義大利設計公司總經理）

⑦ Gianfranco Zaccai（美國 Continuum 公司總經理）

另六位專門負責產品結構功能技術之評審委員，已先評審完成。

圖 2. 義大利工業設計協會理事長莫里納利 Pierluigi Molinari(右)
　　 與鄭源錦 (左)。

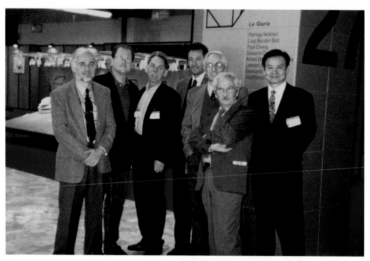

圖 3.1994 年，米蘭 7 位 SMAU 國際電子展評審委員。

(2) 評審經過：

參加 SMAU 選拔之產品，全球共 36 件報名，參選優良
設計獎，以資訊電腦產品為主。

①上午，評審委員共同了解參賽產品資料後即至展覽現
場了解全部產品之實際操作實況。

②下午，參賽產品陳列現場評選。委員們在現場針對實
品交換意見 (與臺灣計分投票之情形不同)。下午 4：
00 至 6：00 時，委員們討論後即決定獲獎產品名單，
並當場評估價值 (評審意見綜合撰寫)。

(3) 評審作業特色：

① 尊重專家，評審委員之專業看法決定一切。

② 創造革新與新功能產品，才有機會獲獎。

③日本 Canon、Sharp、Panasonic、Sony 產品開發設
計實力很好。

④臺灣有 12 家廠商參展，但未報名參賽。若臺灣優良
創新產品參賽獲獎，對臺灣國家形象與國際市場拓展
有幫助。

2. 米蘭 SMAU 工業設計獎

10 月 10 日至 14 日 (五) 上午 9：00 時至下午 6：30 時，SMAU
展全場共 10 區 26 展場，號稱全球第二大展。

(1) 記者會：夜 7：15-8：30 時，在 Circolo della stampa Salone d'Onore、Corse Venezia 16 舉行。由義大利主辦單位「米蘭 Design Management Center」主席致詞後，由支持贊助合作單位－日本 Matsushita Investment & Development 總經理 Tsuneo Sekine 致詞。最後再由義大利設計公司負責人 Angelo Cortesi 及 Pierluigi Molinari 分別以電腦控制之彩色動畫介紹義大利之設計史。兩人說明之內容不同，但均具效果，尤其適時向記者說明義大利設計功能及特色。

(2) 頒獎典禮：夜 8：30-11：20 時舉行。典禮以酒會方式舉行，由廠商支持。酒會結束前，主辦單位介紹評審委員，並贈紀念牌；同時，宣布獲獎名單。儀式簡單隆重。義大利每年辦理之 SMAU 工業設計展，獲得國際性企業之贊助，合作模式相當成功。SMAU 獎選拔活動，只頒發獎牌並不發獎金，獲獎廠商仍具世界性之榮譽感。

圖 4. 義大利米蘭 SMAU 頒獎典禮，主辦單位頒發給 7 位評審委員。

(三) 米蘭與杜林
為義大利北部兩大工業設計重鎮

1. 米蘭的工業設計師

米蘭的設計與品牌馳名世界，米蘭的品牌就是設計師的名字，米蘭的設計師眾多，然而，與台灣有交往較特殊的設計師有 Angelo Cortesi、Claudio Salocchi、Pierluigi Molinari、Rodolfo Bonetto、Marco Bonetto。

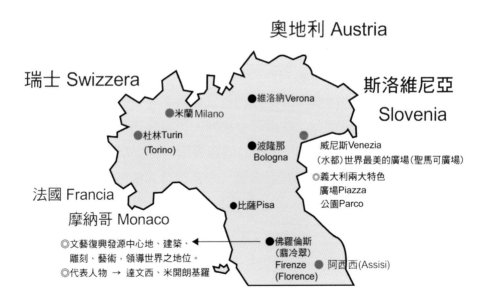

奧地利 Austria

瑞士 Swizzera

斯洛維尼亞 Slovenia

●維洛納Verona

●米蘭 Milano

●杜林Turin
(Torino)

●波隆那
Bologna

威尼斯Venezia
(水都)世界最美的廣場(聖馬可廣場)

◎義大利兩大特色
廣場Piazza
公園Parco

法國 Francia

摩納哥 Monaco

●比薩Pisa

◎文藝復興發源中心地、建築、
雕刻、藝術，領導世界之地位。
◎代表人物 → 達文西、米開朗基羅

●佛羅倫斯
(翡冷翠)
Firenze
(Florence)

●阿西西(Assisi)

(1) Angelo Cortesi

圖 1. 安吉勒‧柯特希

柯特希是一位義大利米蘭著名的建築師，也是有名的工業設計師。個子高大，棕色皮膚，待人親切。義大利的各種設計理念是從建築設計來的，義大利的設計師往往可以同時擁有多元的設計名稱，如建築師、工業設計師、工藝設計師等。

柯特希於 1989 年起與我同時當選國際工業設計社團協會 ICSID 的常務理事。因此我們每三個月都會聚會或聚餐，討論國際的設計問題。在國際會議時，因為使用英文，所以他身邊總是帶著一位 30 多歲的墨西哥設計師，以義大利文和英文協助翻譯。他的設計名氣、形象與待人態度誠懇。

(2) Claudio Salocchi

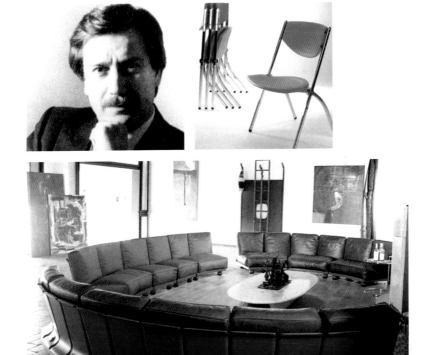

圖 2. 克勞迪奧・薩洛奇

薩洛奇是義大利工業設計協會 ADI(Associazione per il
Disegno Industriale) 副理事長。1989 年應邀到台北參加
第三屆台北國際交叉設計營 (Taipei International Design
Interaction) 活動。他非常重視設計的品質和價值。

他強調設計師應該研究自己國家的文化與歷史，如果不了解自己的文化，就不懂得如何表達自己的感覺。

1999 年 2 月 24 日 (三) 上午，我在義大利米蘭台北設計中心擔任總經理時，曾經由 Lisa Yang 秘書陪同到薩洛奇的辦公室去拜訪，他有很多以家具為主的設計作品，特別是座椅與沙發。他強調設計是靠思考，因為思考才有創意，才有創新的產品。他對自己以及義大利充滿信心與設計創新的傲氣。之後，他也非常誠懇的到台北米蘭設計中心拜訪我，懇切的交談義大利與台灣設計合作的想法。他是一位令人尊敬的義大利設計紳士。

(3) Pierluigi Molinari

圖 3. 皮耶路易吉・莫里納利

莫里納利是 1994 年義大利工業設計協會 ADI 的理事長。義
大利米蘭國際電子展 SMAU 優良產品設計的審查委員會的
主持人。斯年,他邀請我擔任 SMAU 優良設計審查委員。
讓我了解義大利的優良設計審查制度及方法與台灣不同,義
大利的評審方法尊重評審委員的意見,而台灣往往以投票計
分的方式進行。SMAU 優良設計的評審一向均七位評審委
員,亞洲只有台灣與日本擔任。莫里納利與台灣的關係非常
密切。他第一次來台灣時,曾經購買台灣馳名全世界的高爾
夫球桿。他也應邀擔任我們台灣優良形象精品獎的國際審查
委員。

他是米蘭多摩設計大學的客座教授。有一次他授課時特別邀
請我到大學擔任他的貴賓,讓我了解師生之間的交流互動關
係。他多次推薦義大利的設計師到台灣演講以及設計評審的
工作,馬可博內托 Marco Bonetto 就是他極力推薦的設計
師。

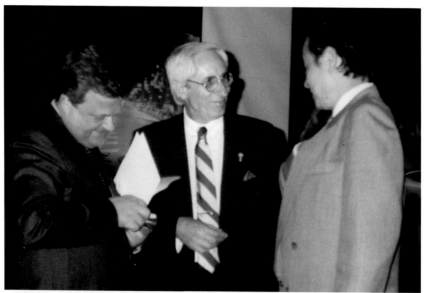

圖 4. 上圖：鄭源錦與義大利工業設計協會理事長莫里納利 Pierluigi
　　　　Molinari(中) 與馬可・博內托 Marco Bonetto(左)。
　　　下圖：鄭源錦 (左) 與馬可・博內托 (右)。

(4) Rodolfo Bonetto & Marco Bonetto

圖 5. 魯道夫‧博內托與馬可‧博內托

魯道夫與馬可‧博內托是父子兩人。因為設計的作品多，為
人親切，在義大利均為甚有人緣的著名設計師。

魯道夫‧博內托在 20 多歲年輕時代，率領一群年輕的義大
利男女設計師，帶著作品在德國的埃森設計博物館展覽，當
時德國的主辦單位將此活動命名為「來自義大利的設計」。
斯時，適逢我 29 歲在德國埃森的造型大學留學，因此我有
緣份參觀義大利新一代的設計展。我內心非常的羨慕與振

141

奮，對這一群年輕的義大利設計師致敬。作品均將塑膠的材質百分之百的發揮到淋漓盡致，每一件產品均考慮到人體工學的圓角安全使用，觸覺舒服，色彩計畫多樣化，並且有不少新創意的產品，令人內心敬佩，嘆為觀止。

魯道夫・博內托從年輕時，即不斷的創新、展覽發表，並且能講英文與人溝通，成為國際知名的設計師。當我 1989 年在國際的會議上和他相遇時，他很親切的用英文與我交談，這時他已經是國際工業設計社團協會 ICSID 的理事長。

1998 年我擔任義大利米蘭台北設計中心的總經理時，才知道魯道夫・博內托的設計業務已完全交給他的兒子馬可・博內托。
1999 年 3 月 11 日外貿協會設計中心的鄭淑芬專員來函，希望推薦義大利的著名產品設計公司提供給台灣的「設計」雙月刊做專訪。當時我就推薦馬可・博內托以及克勞迪奧・薩洛奇兩人。
1999 年 2 月外貿協會葛雅蕾專員來函，請米蘭設計中心推薦義大利的設計師，擔任外貿協會產品形象金質獎的國際評審委員，當時我就推薦擔任公司現任總裁的馬可・博內托。

博內托設計公司是創始於 1958 年，提供 Olivetti 及 Veglia Borletti 兩個公司的產品設計，也做汽車設計的工程結構。此公司最著名的是塑膠製品，包括全球首創桌上與手持電視機，以及義大利全國使用的電話產品設計。

(5) Makio Hasuike / MH Design

圖 6. 蓮池槇郎

1999 年 6 月 18 日下午，米蘭設計中心 TDCM 鄭源錦總經理與劉溥野經理，陪同台灣經濟部工業局 IDB 張谷森科長，訪問米蘭的 MH 負責人蓮池槇郎 (Mr. Makio Hasuike)。

(1)1968 年 MH 先生在義大利米蘭建立自己的 MH 設計公司。(建立 MH 公司之前，在義大利設計公司當設計師 4 年後自立創業。)

(2)1999 年 5 月為止，MH 之海外業務包括：Taiwan、Japan、Germany、Spain 與 France。
MH 公司保持 10 -12 人，設計師 1 荷蘭人、1 英國人，1 委內瑞拉人，其他為義大利人。

(3)1995 年前購買目前之 (新) 公司大樓。以約 3000 萬台幣購買。大樓原為鈕釦加工廠，重新設計裝潢而成。

第一層外觀：進門為小型接待室，次為秘書室，內為接待兼
　　　　　　設計室。

第一層內部：設計室、模型製作室、材料室。

地　下　層：陳列室、健身與活動空間。

第一層與地下層中間，種植竹林之透光露天空間。MH 公司
之空間企劃設計表現佳，兼具採光與生活機能，為一優秀之
設計公司。

(4) Makio Hasuike 在日本大學工業設計畢業後，25 歲來義大利
發展，到 1999 年在義大利已有 35 年工作經驗。

MH 作品曾獲日本設計大獎 (Camera 攝影機) 作品不僅外觀
而已，結構設計，獲義大利 3 年展大獎，德國設計獎，北歐
獎等 20 多次。

(5) Makio Hasuike 之妻為義大利人，1999 年時有 3 個女兒。

大女兒 29 歲 - 在澳大利亞從事建築設計工作。

二女兒 28 歲 - 在 London 留學，也學日語，其背景為設計。
　　　　　　　 目前在 MH 公司上班。

三女兒 14 歲 - 尚在學校就讀。

(6) MH 專長：產品設計 (背包、提袋等) 與空間規劃。

圖 7.MH 空間規劃設計

圖 8.MH 背包、袋包產品設計。

圖 9.MH 產品設計

2. 杜林的工業設計師

米蘭北近鄰杜林市，是馳名世界的汽車設計與製造城市。Pininfarina、Bertone、Vignale、Ghia（現在的 Ford 汽車設計中心），Michelotti、Allemano、Giogiaro、Idea，等均在杜林城市。

杜林的汽車與產品設計馳名全世界，設計師也馳名全球。與台灣有交流的有Julia Moselli、Paolo Pininfarina、Giugiaro、Mr.Aldo Garnero。

(1) 女性設計師茱麗亞‧摩索莉 (Julia Moselli)

典型的義大利女性，身材秀氣不高，約 160 公分高。出生在義大利北部，汽車設計製造重鎮的杜林。

1983 年，來台北訪問時，年 36 歲。

她的看法：美國的工業設計，對市場、材料與設計分工太細太專。而日本，大部分產品設計由公司團隊完成，工業設計的個人構思，較難發揮。茱麗亞認為設計不僅要探討形象，也要了解使用者的心態、背景及需求。設計師本身的工作體驗及觀察很重要。因此茱麗亞經常到世界各國去旅行。設計人要不斷地推出創新的作品，才能在競爭中不敗。她設計汽車機械產品，也設計珠寶、禮品及文具類產品，因此她強調她要做一位女人，也要做一位男人。

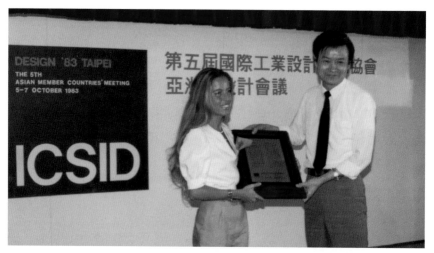

圖 10. 義大利設計公司總裁茱麗亞・摩索莉，1983 年來台灣演講。

圖 11. 到台灣台北實踐專校演講，由外貿協會及陞安公司 (Formosa Motor
Engineering & Distributing .Ltd) 協辦。

(2) 法拉利汽車設計公司 Pininfarina Design

1999 年 6 月 23 日星期三，天氣晴朗，上午 9 點半，乘台灣經濟部駐米蘭辦事處許志仁主任的專車，許太太同行。由米蘭赴 Torino（杜林），11 點半抵達 Pininfarina 設計公司。

該公司接待的主管：

(1)負責人Paolo Pininfarina,

 Managing Director（約 41 歲）。

(2)Ing.Dario Giordano

 (Cardesign 汽車設計負責人) Director of Business management & Development (約48歲)。

(3)Francesco Lovo（product design 產品設計負責人）

 Development manager（約 30 歲）。

 該公司在場之陪客：

 (1) Fabio Canali 該公司代理人。

 (2) 李慧玲 (Fabio Canali 之妻) 台灣金門人。

 (3) Alfio Patria 酒廠老闆。

我與許主任及許太太三人與他們見面約 10 分鐘之後，進入簡報室。

簡報以 3 機投影進行，水準優秀。

(1) Giordano 以英文簡介 Cardesign。

(2) Lovo 簡介該公司產品之設計。

(3) Pininfarina 介紹展示室之汽車設計特色及其歷史。

該公司由其祖父 (1999 年時約 106 歲) 創辦第一台車。

再由其父親(約76歲,第二代)持續經營。因此,目前為第三代。
我們在簡報室旁合影並用餐。

圖 12. 左起鄭源錦 (台灣海外米蘭設計中心總經理),Pininfarina 產品設計師
　　 ,Pininfarina 董事長 (靠在法拉利汽車旁邊)。董事長之友 (右中靠法
　　 拉利汽車) 與其夫人 (白衣台灣人) 與許志仁夫婦 (右邊:台灣駐米蘭
　　 辦事處主任)。
　　 P 公司董事長向鄭表示:台灣產品想要出人頭地,必須重視產品設計
　　 與他人之差異性,創造出台灣自己的產品風格。

圖 13. 法拉利汽車 (註 1)

(3) **Giugiaro Design** 汽車設計的喬治亞羅公司

台灣經濟部米蘭辦事處的許志仁主任特別安排的參訪活動。
1999 年 11 月 15 日星期一，天氣陰天。上午 8 點半，我乘
坐由許志仁主任親自駕駛的轎車，許主任的太座同行，前往
杜林 Torino。上午 11 點 40 分抵達 Torino Giugiaro Design
喬治亞羅設計公司。這次推薦我們來訪的朋友 Fabio anali
及其妻子李慧玲 Huilin Lee 夫婦在門口迎接我們。

Giugiaro Design 喬治亞羅設計公司是杜林工業區著名的公
司。進門可看到建築前面有一個不小的庭院。庭院內塑立一
座白色石柱，約 20 公尺高，面對大門口的這座白柱子上刻
著 Giugiaro Design 標誌。建築進門是一個約 10 坪大的空
間之接待廳。接待室的桌子設計非常的新潮，有一面霧面不
反光顏色的鏡面裝置，兩旁放著同形象的座椅。

從接待室中間往內看是一座約 3 公尺高與寬，如同宮廷式
的拱形走廊空間。內部有會議室、檢討室、接待室、陳列室、
簡報室及洗手間。簡報室約有 50 坪，正面的牆有螢幕設備，
後面則設有飲料的裝置，一邊的牆掛作品。地面的中間設有
一張正方形的會議桌，一面可坐 5 人，四面可坐 20 人。

Giugiaro，1939 年出生。他與我們來賓握手後並做簡單的
歡迎詞，然後其總經理 Aldo Pimgo Loni 及其助理 Isabella

Tosi 接待並做簡報。到此參觀可以實際領悟到義大利對設計的執著，以及追求精緻品質風格的精神。義大利設計的形象在全世界有名，是經過無數的歲月與無數的設計師專心努力的結果。

圖 14. 喬治亞羅
Giugiaro
(註 2)

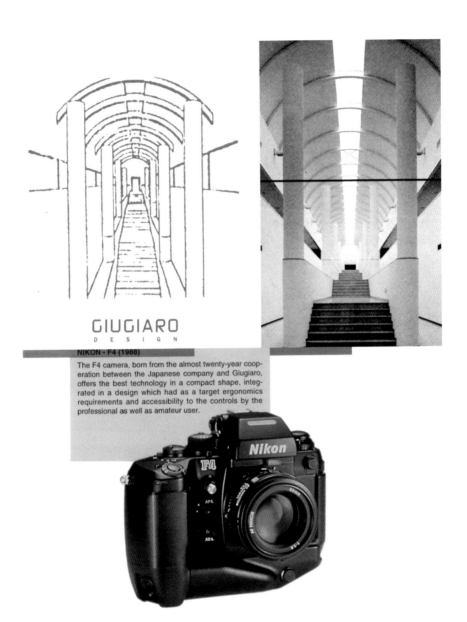

GIUGIARO
D E S I G N

NIKON - F4 (1988)

The F4 camera, born from the almost twenty-year cooperation between the Japanese company and Giugiaro, offers the best technology in a compact shape, integrated in a design which had as a target ergonomics requirements and accessibility to the controls by the professional as well as amateur user.

圖 15. 喬治亞羅的設計作品

153

喬治亞羅設計傳承陶冶下產生的
米蘭服裝設計師 Laura Giugiaro

Giugiaro 之女兒 Laura Giugiaro 在米蘭成立時尚服裝設計，是 Giugiaro 在米蘭的另一股力量。米蘭是義大利時尚設計的文化中心，因此要了解時尚設計必須要了解米蘭。

圖 16.Laura Giugiaro 蘿拉喬治亞羅
(註 3)

圖 18.Laura Giugiaro
蘿拉喬治亞羅耳環設計 (註 3)

圖 17.Laura Giugiaro
蘿拉喬治亞羅服裝設計作品 (註 3)

圖 19.Laura Giugiaro
蘿拉喬治亞羅戒指設計 (註 3)

(4) 歐洲設計 Euro Design 設計師
奧多 · 卡內勒 (Mr. Aldo Garnero)

他是義大利位於杜林區的歐洲設計 Euro Design 公司總經理兼總設計師。

擅長汽車、船艇與一般之產品設計。台灣外貿協會設計中心於 1993 年邀請他來台北參加第七屆台北國際交叉設計營活動。其主要任務是為台灣裕隆汽車設計輕型乘用車 (Sub-Compact Vehicle 2000)。

強調產品發展設定之商品概念：Free、Sold、Space、Colorful。

① YL-200a

以模組化多元化的設計概念發展出共用底盤的跑車、敞篷車、四輪傳動越野車、轎車、及小型商用車等五種不同用途的車型，達到節省成本及大眾多元化需求的目的。

② YL-200b

應用座艙前移的理念，將軸距加長，四輪移向四個角落，使小型車具有寬敞舒適的內部空間。

這是義大利和台灣汽車設計結合甚具時代性意義的珍貴紀錄。

Garnero 強調 1940-1960 年代第一批杜林的設計師為工業設計注入新生命，使杜林城一躍而為義大利汽車設計

重鎮。目前杜林的一群傑出零件製造商、模具師及很多有名與
無名的設計師把杜林成為一座 20 世紀國際的工業設計中心。

圖 20.Mr. Aldo Garnero，義大利 Euro Design 公
　　司總經理兼總設計師，擅長汽車、船艇、工
　　程與一般之產品設計。

圖 21. 義大利 Mr. Aldo Garnero 與台灣裕隆汽車主管檢討汽車設計模型。

(四) 義大利的家具

1. B&B ITALIA 畢恩比

Piero Ambrogio Busnelli 1966 年創立 B&B ITALIA。
以軟墊為主的家具，馳名國際，是義大利頂級手工
家具集團。

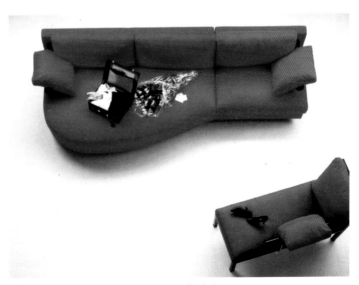

圖 1. 義大利 B&B ITALIA 的沙發代表作。
Piero Ambrogio Busnelli 1966 年於科莫
(Novedrate,como) 創立 (註 1)

義大利布司內莉 Busnelli 家具公司

1991 年 1 月 29 日上午，我拜訪義大利著名家具設計製造公司 Busnelli：Gruppo Industriale。規模很大，辦公室、設計室、工廠、倉儲室均很完整。 B 公司以 Benz 轎車迎送我往返，予人印象良好。同時，該公司總裁 Mr. Franco Busnelli 及設計主管 Mr. Carlo Mariani 均詳細介紹其設計與製造程序。

該公司特色：
(1) 桌椅、沙發、物架等產品為主。
(2) 材質以布與皮為主。
(3) 品質與形象高，設計與生產過程均以電腦控制。

義大利的設計受人尊重的原因何在？

義大利的家具設計很重視設計的原創性，產業界也很尊重設計師的原創設計。設計師強調思考、創意與文化哲理。
設計是與產業的製造，互敬合作。同時，設計師本身自信的建立設計哲理，並持續推廣。設計師或企業家的姓名，就是產品的品牌名稱。

義大利能持續建立設計史，代代相傳，讓義大利設計與品牌，揚名世界的主要原因。

圖 2. 義大利著名的家具標誌 (Busnelli)

圖 3. 布司內莉 Busnelli 公司，可感受到義大利家具設計的傑出表現與優秀品質。(註 2)

圖 4. BINO 比諾。設計：布司內莉研究中心。
　　　Design：Centro Studi & Ricerche Busnelli(註 3)

圖 5. SOFIA 蘇菲亞。
　　　設計 Design：建築師 architetti
　　　A. Salvati-A Tresoldi(註 3)

圖 6.OLYMPIA 奧林匹亞。設計：布司內莉研究中心。
Design Centro Studi & Ricerche Busnelli(註 3)

義大利的優良家具設計品很多

圖 7. 辦公手扶椅 Qualis：office armchair and stools
　　　設計師 Designer：Emilio Ambasz
　　　產業 Produttore：Tecno spa, Milano(註 4)

圖 8. 可隨意變形的軟墊沙發
　　　Sacco 1969，此種家具可依人
　　　體姿勢改變形狀，外層為染色
　　　皮料，內部填充物為聚苯乙烯
　　　塑膠顆粒，也可依需求物裝填
　　　其他緩衝物。
　　　di Piero Gatti, Cesare Paolini,
　　　Franco Teodori(註 5)

圖 9. 合乎人體工學，多功能組合椅 Attiva：Chair with active ergonomics
設計師 Designer：Yaacov Kaufman
產業 Produttore：Industrie Secco spa, Div. Seccose, Preganziol(註6)

2. NATUZZI 納圖齊

N

NATUZZI

產品多樣化，包括沙發、扶手椅、床組及相關家具飾品。創辦人 Pasquale Natuzzi 於 1559 年創立。

「NATUZZI」追求卓越的設計原則。
專業設計師、色彩學家、建築師、結構工程師以及陳列配置師通力合作， 秉持著「追求卓越」和「追求舒適」的兩大設計原則。

NATUZZI 的沙發，以全自動無塵、隔音、環保的現代化設備管控品質，從面料裁剪、縫製、填充材料、組裝和精細包裝等，務求每一件出廠的產品完美。為了徹底實踐的卓越設計原則，創辦培訓學校 ，讓每一位員工均能學到工作技能、奉獻精神及企業文化。

3. POLIFORM 波里坊

1942 年開始經營小工作室在義大利北部倫巴第區的 Brianza，當地重視文化價值傳承的傳統形塑了 POLIFORM 的企業精神和設計文化。1970 年建立家具品牌 POLIFORM。

POLIFORM 擁有多元而廣泛的家具產品系列，如系統櫥櫃、衣櫃、矮櫃、床、書架、沙發、座椅、桌子等。產品分佈全球，擁有許多傑出的設計師，如 Jean-Marie Massaud、Carlo Colombo、Marcel Wanders、Paolo Piva、Gabriele and Oscar Buratti 等，創造簡約優雅高品質的經典設計。

4. POLTRONA FRAU 波特羅納佛勞

Renzo Frau 於 1912 年創辦 POLTRONA FRAU，以頂級與傳統皮革打摺工藝技術品牌，成為大英博物館及歐洲共同議會指定座椅。

POLTRONA FRAU 的百年品牌精神，每件家具只由一位專業工藝師傅打造，而家具的骨架採用硬度與韌性穩定度較高的歐洲山毛櫸實木。皮革的部份由 POLTRONA FRAU 專屬的皮革實驗室研發而成，製皮技術擁有全球很多專利，所有的牛皮僅採用質地柔軟與韌度高的層皮。 2006 年，Charme 集團與 POLTRONA FRAU 共同產生一個新的頂級義大利家具集團，品牌另有知名的 Alias、Cappellini、Cassina 家具。

5. GIORGETTI 基歐傑替

GIORGETTI 善用優質的木材原料作為主角，為木作風格的家具典範，擁有百年的歷史文化。

1898 年，Luigi Giorgetti 在義大利北部、位於米蘭和科莫湖之間的小鎮梅達，創立了一個訂造櫃子的小工場。歷經百年，品牌不單以其獨特高雅、精製家具，產品分佈超過 90 個國家，象徵義大利工藝、創意和創新，代代相傳的品牌。

行政總裁 Giovanni del Vecchio 表示：「要想像一家公司的未來，先要明白它的過去。GIORGETTI 的獨特之處在忠於品牌基因；手工藝呈現細節，以意想不到的方式把天然物質轉化成不同形狀。」並指著展示的扶手椅：「椅子的曲線以立體方式流動，凹凸有致；椅子裝軟墊時需要顧及細節。」這就是 GIORGETTI 的設計工作精神。

6. GAMMA ARREDAMENTI 伽瑪

義大利皮革家具品牌 GAMMA ARREDAMENTI，誕生於 1974 年富有深厚手工業文化傳統的義大利北部弗利。
憑藉現代優雅的家具外觀、材質細膩潤滑的皮革觸感，持續創新家具、沙發、單椅、床架、家飾設計，提供居家生活多元家具選擇。

GAMMA 之所以能夠於眾多義大利家具品牌競爭中脫穎生存，關鍵是有系統的服務。從沙發的皮革，提供各種樣式及多種顏色的選擇，到金屬腳的特殊顏色配置，滿足顧客心中需求。

(五) 義大利的自行車與摩托車

米蘭的自行車與摩托車，於 1999 年 9 月 13 日開幕展覽，
台灣經濟部米蘭辦事處的許志仁主任與我，特別去拜訪
米蘭自行車設計公會的秘書長。
米蘭的自行車與摩托車的發展沿革，甚具文化研究價
值。

DUE RUOTE DI LIBERT.
CICLI E MOTOCICLI. STORIA. TECNICA E PASSIONE

圖 1. 米蘭自行車與摩托車展示手冊封面。(註 1)

圖 2.GILERA 吉萊拉，四直
列式汽缸機車。
Italia 義大利，1939。
(註 1)

圖 3.1946 年，設計師 Corradino D'Ascanio 設計的偉士牌 Vespa，纖細的腰
身及合乎動力原理的結構。外型具革命性：隱藏式引擎，輪子被遮住一
半，車頭燈架在前方擋泥板上方。電影「羅馬假期」中，葛雷葛萊畢克
帶著公主奧黛麗赫本，騎 Vespa 在羅馬街頭閒逛，將這輛速克達偉士牌
Vespa 機車成功地推向全世界。(註 1)

圖 4.MOTO MORINI 摩托莫里尼 250 衝程。Italia 義大利，1960。(註 1)

圖 5.Triciclo 三輪車 (tipo Michaux 米肖式)1868 (註 1)

圖 6.Bicicletta a trave 橫樑自行車　1885　（註 1）

圖 7.Velocino 韋洛西諾　1935　（註 1）

(六) 義大利的汽車 - 世界跑車王國

1. Ferrari 法拉利

法拉利 (Ferrari)，是舉世聞名的賽車及運動跑車
創新設計與製造企業。總部在義大利馬拉內羅
(Maranello)，由恩佐・法拉利 Enzo Ferrari 於 1947
年創辦。法拉利車隊是 F1 史上迄今最成功的車隊，
自 1950 年 F1 開賽至 2000 年代，法拉利車隊先後
共贏得 200 次以上大獎賽冠軍。

根據維基百科資料解釋：
一 級 方 程 式 賽 車 (英 語：Formula One， 也 叫
Formula 1 或者 F1)，是由國際汽車聯盟舉辦的最
高等級的賽車比賽。F1 的名稱為「國際汽車聯合會
世界一級錦標賽」。參賽車輛必須遵守的規則。
F1 賽包括一系列的比賽，所謂的「大獎賽」(法
語：Grand Prix) 的場地是全封閉的專門賽道或

者是臨時封閉的普通公路。每場比賽的結果算入積分系統並以此確定兩個年度世界冠軍，一個頒予車手，一個頒予製造商。

F1 被認為是賽車界最重要的競賽。每年約有 10 支車隊參賽，經過 16 至 25 站的比賽，競爭年度總冠軍的寶座，已風靡全球。大獎賽始於 1906 年並在 20 世紀後半期成為國際上最流行的賽車運動。

F1 早期稱為大獎賽 (Grand Prix)，為了公平性與安全性，賽車運動的主辦者制訂賽車的統一「規格」(formula)。F1 是 FIA 制定的最高賽車規範，因此以 1 命名。

法拉利的創辦人 Enzo Ferrari 出生於 1898 年，其父親在義大利摩德納經營一家小規模金屬工程公司。Enzo Ferrari 的汽車夢開始於與父親及哥哥受到賽車比賽之影響，愛上了「跑車」。Enzo Ferrari 先後做過與汽車有關公司的工作，在摩德納消防部門的車床加工學校擔任指導員、製造轎車的公司擔任試駕車手。1920 年，已有賽車經驗的 Enzo Ferrari 與 Alfa Romeo 建立長期的合作關係。在合作中，Enzo Ferrari 為 Alfa Romeo 車隊贏了不少冠軍，被授予「義大利騎士」國家級榮譽的稱號。

Enzo Ferrari 從試駕車手、賽車手到車隊管理員，最後成為 Alfa Romeo 車隊賽車部門主管。1929 年，Enzo Ferrari 在摩德納成立法拉利車隊 (Scuderia Ferrari)。車隊逐漸成為 Alfa Romeo 賽車技術的前哨，1933 年接管 Alfa Romeo 公司的賽車部門。

1945 年： Enzo Ferrari 之公司展開第一台法拉利車型的設計工作，將 V12 引擎應用於全新的法拉利車型。

1947 年： 法拉利以其名義設計並製造了第一台跑車 125S，採用當時震驚世界的 V12 引擎，馬力高達 118 匹，重量卻僅有 650 公斤，在當時，是不可思議的成就。

1948 年： 法拉利首款公路跑車 166 Inter 正式全球發布，亦是品牌首次登上國際車展舞台。

1951 年： 賽車手 Jose Froilan Gonzalez 駕駛著法拉利 375，為法拉利奪得首個 F1 冠軍，從此，法拉利馳名世界。

1962 年： 法拉利推出一向被公認為「最美的法拉利」及 2018 年最貴的古董車 - 250 GTO。

1987 年： Enzo Ferrari 發表他親自管理的一台法拉利 - F40。1988 年辭世，享年 90 歲，一生以速度追逐夢想。

1990 年： 法拉利車隊在 F1 賽道上第 100 場勝利。

1995 年： 法拉利推出擁有 F1 技術的超級跑車 F50，慶祝品牌成立 50 周年。

2010 年： 在阿布扎比推出世界第一座以汽車製造商冠名的主題樂園：法拉利世界 (Ferrari World)。

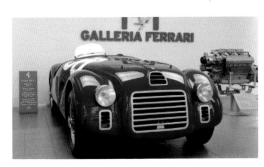

圖 1.1947 年第一台法拉利
跑車 125S(註 1)

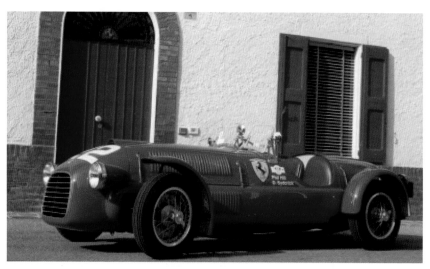

圖 2. 1948 年第一台法拉利公路跑車 166 Inter(註 1)

圖 3. 1951 年賽車手 Jose Froilan Gonzalez 駕駛的法拉利 375，首次獲得
　　 F1 冠軍。(註 1)

圖 4. 1962 年最美法拉利 250 GTO；2018 年最貴的古董車。(註 1)

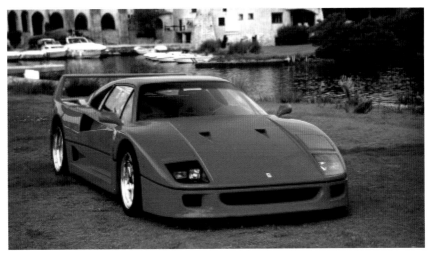

圖 5. 1987 年 Enzo Ferrari 親自管理的法拉利 F40。(註 1)

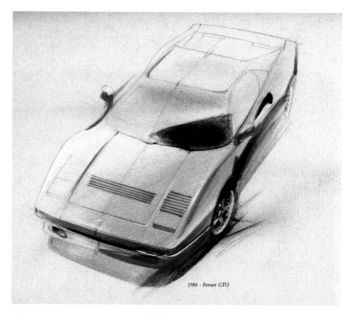

圖 6.1984-Ferrari GTO 設計圖。siudi e ricerche, Pininfarina
（註2）

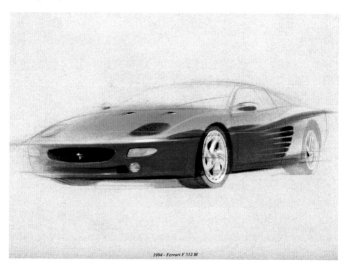

圖 7.1994-FerrariF 512 M 設計圖。
siudi e ricerche, Pininfarina。（註2）

2. Alfa Romeo 阿爾法羅密歐

阿爾法‧羅密歐 (Alfa Romeo) 創建於 1910 年。著名的轎車和跑車企業，總部設在米蘭。1914 年設計第一款 DOHC 引擎車，2007 年，在世界重量級專業賽車贏得冠軍。

阿爾法‧羅密歐(Alfa Romeo)1986年加入飛雅特集團。車廠原名ALFA(Anonima Lombarda Fabbrica Automobili，倫巴底公有汽車製造廠)，1916年出身拿波里的實業家尼古拉‧羅密歐(Nicola Romeo)入主車廠，並將自己的家族名加入車廠名稱中，成為今日的阿爾法‧羅密歐；阿爾法‧羅密歐的母公司 - 飛雅特克萊斯勒汽車於2020年與標緻雪鐵龍集團合併，2021年成立斯泰蘭蒂斯集團，阿爾法‧羅密歐成為該集團的子品牌。阿爾法車廠主要以製造造型風格前衛、注重操控與性能運動型的跑車、轎車與休旅車產品。

該公司的名稱是由原名 A.L.F.A(Anonima Lombarda Fabbrica Automobili) 和企業家 Nicola Romeo 的姓氏組合而成，1915 年由 Nicola Romeo 接管該公司。

1910 年，Alfa Romeo 之創立人 Cavaliere Ugo Stella 結合兩種米蘭都市著名標誌，其中的「紅色的十字」，是米蘭城市的盾形徽章的一部分，紀念古代十字軍東征的騎士；而另一個為「龍形蛇」(biscoine)，是當地一個古老貴族家族 (Visconti 家族) 的標誌，兩個組合為一體，為世界著名的標誌。

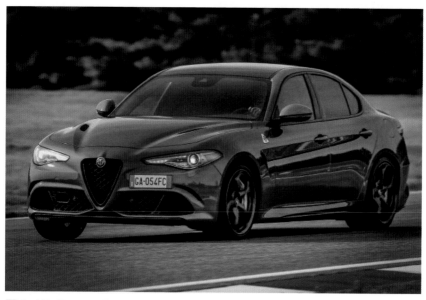

圖 8. Alfa Romeo Giulia (註 3)

3. FIAT 飛雅特

飛雅特 (FIAT)Fabbrica Italiana Automobili Torino 成立於 1899 年。總部位於義大利北部工業中心杜林 (Turin)。注重車型的輕便明朗之外觀設計。1957 年，推出經典代表車型 500。

FIAT 旗下的品牌包括：飛雅特、蘭吉雅 (Lancia)、阿爾法・羅密歐 (Alfa Romeo) 和瑪莎拉蒂 (Maserati)。法拉利也是飛雅特的關係企業，但均為獨立運作的經營模式。生產商用車輛的威凱 (Iveco) 公司與著名汽車零組件大廠 Magneti Marelli 亦同樣隸屬於飛雅特。飛雅特集團共得過 12 次歐洲風雲車 (Car of the year) 形象。

飛雅特為義大利杜林汽車工廠，第一款車 Tipo A 由 1900 年贏得賽車冠軍後銷量開始增加。1903 年起由私家車生產擴展到貨車生產並多角化經營。一次世界大戰時幫義大利陸軍生產拖曳能力達一百公噸的拖砲車。在 1920 年代，歐洲很多計程車都是採用飛雅特汽車。1923 年飛雅特推出可載四名乘客的飛機，並興建了當時歐洲最大之汽車生產廠房。

1925 年飛雅特推出全球第一部柴油電力火車頭 EL440，1931
飛雅特在西班牙巴塞隆納成立工廠，此工廠後來成為 SEAT 汽
車，1935 年在法國設立 Simca 汽車。

一手創立並長期掌控飛雅特的阿涅利 (Agnelli) 家族在二次大戰
時與當時義大利墨索里尼政府有密切關係，並提供大量軍用車
輛予墨索里尼軍隊。義大利墨索里尼倒台後，希特勒派兵接管
義大利北部，1946 年阿涅利家族被新政府趕出飛雅特。然而在
1963 年，喬瓦尼・阿涅利 (Giovanni Agnelli) 之孫賈尼・阿
涅利 (Gianni Agnelli) 成功取得飛雅特控制權，並買下 Lancia 車
廠以及法拉利一半的股權，1969 年蘇聯擴大汽車工業，與飛雅
特合作成立 VAZ 車廠，即後來的 LADA 汽車。1975 年與西德
卡車廠合資成立 Iveco 卡車公司，1977 年、1978 年、1980 年
飛雅特獲得三次世界拉力賽 (WRC) 總冠軍，1987 年買下 Alfa
Romeo 汽車公司。

飛雅特 1954 年的概念車 Turbina 以 0.14 的風阻係數保持汽車
最低風阻紀錄達三十年。飛雅特汽車在 1990 年代發明創新的高
壓共軌柴油引擎 (High Pressure Common Rail) 專利技術，大幅
改善柴油引擎的汙染、噪音與震動，並保有柴油引擎省油耐用
的優點。

飛雅特是最早普及電腦控制自動手排的車廠，將傳動效率比自
排好的手排變速箱交由電腦控制離合器和自動變速換檔，保有
手排變速箱的高傳動效率與自排的便利性。

2009 年飛雅特發明 MultiAir 全電腦控制進氣門系統，讓引擎不再需要使用凸輪軸來控制進氣門，進氣門與揚程全由引擎電腦程式透過電子液壓機構精確調整控制，讓汽油引擎的性能與省油性大幅提升，是汽車界突破性的科技，2010 年英國 BBC 汽車媒體 Top Gear，頒給年度引擎獎，英國 CAR 雜誌則頒給年度科技獎。

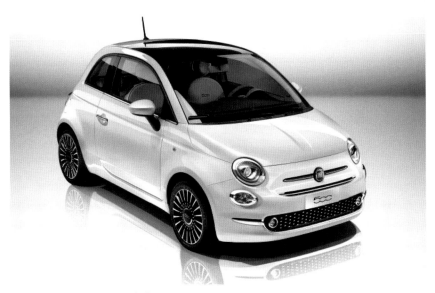

圖 9.1957 年推出的經濟車型 FIAT 500（註 4）

4. Lamborghini 藍寶堅尼

藍寶堅尼公司 (Automobili Lamborghini S.p.A.) 是義大利設計技術工程、製造與銷售整合成功的跑車製造公司，1963年由費魯齊歐‧藍寶堅尼創立於義大利聖亞加塔‧波隆尼。

該公司一直以義大利法拉利汽車為主要競爭對手，第一款車型生產於 1960 年代中期，並以精緻、性能和舒適著稱。

藍寶堅尼在創辦公司前，已委託 SOCIETA AUTOSTAR 工程公司設計的 V12 引擎用在新車上，藍寶堅尼希望採用類似法拉利的引擎，惟希望引擎的設計在普通道路上使用。AUTOSTAR 委託當時創造了著名的法拉利 250 GTO 工程師 Giotto Bizzarrini，為藍寶堅尼設計的引擎具有高轉速和乾式油底殼潤滑系統。

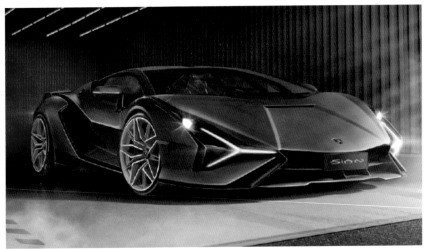

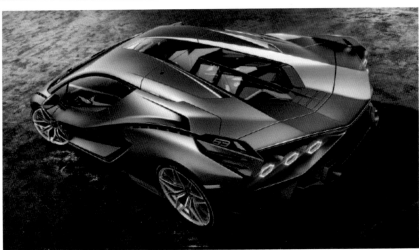

圖 10. Lamborghini Sian（註 5）

5. Maserati 瑪莎拉蒂

瑪莎拉蒂 (Maserati) 是義大利轎跑車製作技術的豪華汽車製
造公司。1914 年成立於波隆那 (Bologna)，總部位於摩德納
(Modena)。

Maserati 跑車文化發展史，在公路上或是在賽道上，均有的
特色。1920 年，Maserati 尋求公司標誌，從 Maggiore 廣
場的海神雕像獲得靈感，三叉戟象徵著力量和活力。伴隨著
Bologna 紅色和藍色的旗幟設計公司標誌，海神三叉戟標誌
強調公司汽車的獨家優雅形象。Maserati 在汽車時尚領域，
擁有獨特、優雅的運動汽車，具有高度個性化、獨特的線條
與造型。

1960 年代，Maserati 汽車設計將簡潔線條和曲面合一，樹
立獨特的風格。1970 年代車身造型更加稜角分明，扁平線
條和鋒利邊緣成為主流，並演變成 1980 年代和 1990 年代
的直角形狀，設計為汽車時尚開創了新頁，圓潤和流線型的
視覺效果。

Maserati 與數位知名工程師和設計師合作，如 Ramaciotti、Giugiaro、Zagato 和 Pininfarina。Maserati 和 Pininfarina 創造有史以來最受歡迎的設計和概念車，包括 Birdcage 75th，被譽為近代史上最具代表性的 Maserati 車款之一。

2014 年之後，隨著銷量不斷攀升，Maserati 憑藉其首款 SUV Levante 擴大其車型陣容。Maserati 系列馳名全球豪華汽車市場。

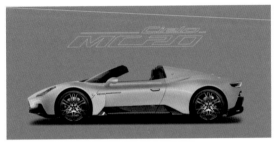

圖 11. 瑪莎拉蒂 MC20 Cielo（註 6）

6. Pagani 帕加尼

帕加尼 (Pagani Automobili) 是超級跑車製造企業，公司創始人奧拉西歐·帕加尼，誕生於義大利小鎮摩德納 (Modena)。帕加尼生產的跑車，以純手工打造的精湛技藝，優質珍貴聞名於世。

1955 年 11 月 10 日帕加尼出生，從小喜歡汽車，1967 年就用輕木雕刻 SILVER GT 跑車模型。天賦異稟的帕加尼在 1971 年設計並製造了輕型摩托車，1979 年構建了一台完整的 F2 單座賽車，並為雪弗蘭皮卡系列打造設計野營車。

1989 年，帕加尼在摩德納建立帕加尼複合材料研究所。1992 年，複合材料研究所名為帕加尼汽車公司，並著手製造第一台原型車 C8，帕加尼 Zonda 車型。

由於跑車的核心發動機無法自己生產，在生產製造首款車型時遇上了困難。帕加尼 1994 年，AMG 發動機配備賓士 AMG 發動機首款車型，在測試中成績優異，造車夢想從此實現。

1999 年，首款帕加尼跑車推出，以 Zonda 命名，意為「安地斯山脈的風之子 (Andes)」。

圖 12. Pagani Huayra Codalunga 帕加尼超級跑車 (註 7)

三. 結語：

1. 義大利的工業設計師與時尚設計師，大部分集中在米蘭，然而米蘭旁邊的杜林，則為義大利交通工具、汽車設計、世界快速跑車的製造設計核心產生地。

 因此，杜林人很自信地說，杜林是義大利工業設計的核心重鎮。總之，義大利北部的米蘭與杜林，為義大利工業設計的兩大核心重鎮。

 有構想，才有設計。有創意的構想，才有具創意的設計。義大利強調認知文化，才能產生自己國家或地方文化創意的獨特高品質文化產品，立足於國際市場，成為國際品牌。

2. 什麼產品是屬於國際品牌？

 如果在台北、東京、上海、首爾、新加坡，可發現同樣的產品品牌，便是國際品牌。如果在米蘭、杜塞道夫、倫敦、巴黎、洛杉磯，發現同時出現同款式的產品，也是國際品牌。

 想一想，我們有多少同一型式之產品，可在三個以上不同國家的城市出現？又如義大利的時尚設計品，在米蘭與台北信義區、微風廣場櫥窗及櫥窗內的產品陳列，幾乎一樣！這是國際品牌的特色之一。

四 . 義大利的時尚設計
Fashion design in Italy

Chapter 4

四．義大利的時尚設計
Fashion design in Italy

文化時尚設計，歷經百年發展

1960 年代，時尚設計通常指鞋、服裝及飾品、袋包箱與鐘錶珠寶等用品。英文以 Fashion Design 表示，企業與設計師每年進行創新，促使時尚創新品踏上時代前端，佔據市場，通常也稱此趨勢為時代的流行設計品。

然而，一般家用產品，也以流行創新設計，爭取市場。2000 至 2013 年，我在大學工業設計研究所以「產品流行設計的趨勢研究」課程授課，為避免一般人誤會為服裝設計，我不用 Fashion Design 用語。中文與英文用法避免混淆，考慮意義的適用性。因此，我將英文命名「 The Trend of the Modern Design 」。

「時尚流行」是指「今天」，「昨天」即成歷史。研究今天的流行設計，必須探討昨天的流行趨勢，才能了解今天的時尚創新與流行。並預測展望與未來的時尚創新，時尚創新設計，已經歷經百年以上，持續進展。

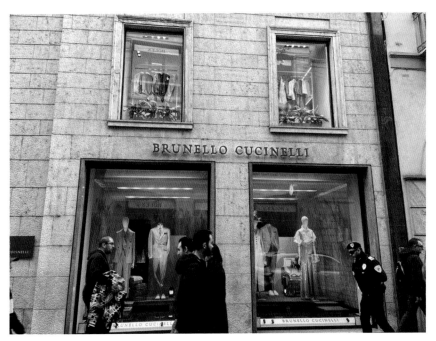

圖 1. 義大利米蘭名店街櫥窗 (2023.03)

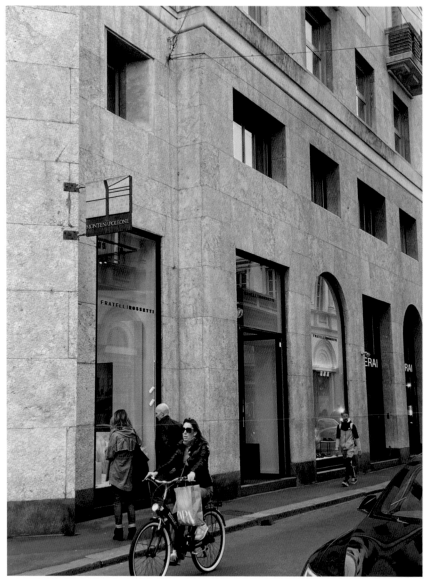

圖 2. 義大利米蘭名店街櫥窗 (2023.03)

(一) 義大利的時尚精品
服裝、袋包箱、鞋品牌

義大利馳名世界的時尚精品，服裝、袋包箱與鞋及珠寶等。米蘭勒雷特 (Loreto) 地區的大馬路兩邊，為有名的布里斯艾利斯街，一直通到多摩大教堂 (Duomo) 名店街與附近旁邊的米蘭艾曼紐迴廊 (Galleria Vittorio Emanuele)，包含莉娜生特百貨公司 Rinascente 及旁邊的善塔哥帝諾百貨公司 Santagostino 等地區，均為米蘭時尚精品之商品街。

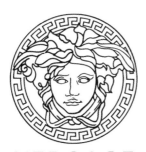

1. Versace 凡賽斯 - 高貴帥氣的時尚風格

1998 年，當我第一次去米蘭參觀 Rinascente 莉娜生特百貨公司及 Santagostino 善塔哥帝諾百貨公司

時，很驚喜的發現凡賽斯 Versace 的西裝。布質、色質、觸感，以及西裝上裝及褲子之剪裁型式，很令人欣賞。我試穿以後，覺得是有生以來最適合我的西裝。我試穿及欣賞數次後，捨不得離開，並買下一套，他就像專門為我訂製的一樣。我的身材自覺並不標緻。穿上 Versace 的西裝之後，感覺自己挺拔有朝氣。因此，我非常欣賞 Versace 的服裝設計款式。

吉安尼‧凡賽斯 Gianni Versace (1946 年 12 月 -1997 年 7 月) 生於義大利的雷焦卡拉布里亞 Reggio Calabria 的服裝設計師，專門從事男女裝及袋包箱的創作與行銷。1978 年 Versace 成立在米蘭，品牌標誌是由古希臘神話中的蛇髮女妖「美杜莎 Medusa」之圖案構成。象徵致命的吸引力，1997 年其妹妹 Donatella Versace 接管公司，擔任創意總監。費蘇斯 Versus 為凡賽斯的副牌，用獅頭代替蛇髮女妖。

Versace 的設計風格高貴，獨特的美感風靡全球。強調快樂與性感，表現古典貴族的風格，也充分考慮穿著舒適及適當的呈現體型。Versace 的套裝、裙子、大衣等都以線條表現，表達女性的性感身體。Versace 品牌創造了義大利時尚的帝國，高貴合身的設計令人喜愛，與美好的感覺。

Versace 的設計風格，考慮穿著舒適性及適當的體型。也經營香水、眼鏡、領帶、皮件、包袋、瓷器、玻璃器皿、絲巾、家具產品等。不同之人所需不同，惟堅持自己的風格。善於採用高貴豪華的面料，以斜裁方式，給予柔和的身體做完美的曲線設計。

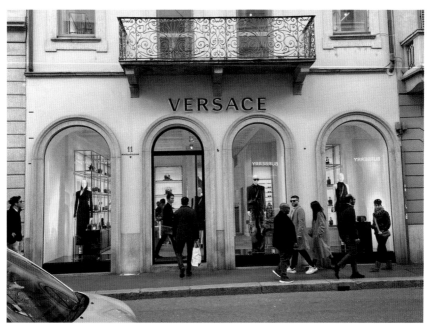

圖 3. 義大利米蘭 Versace 櫥窗 (2023.03)

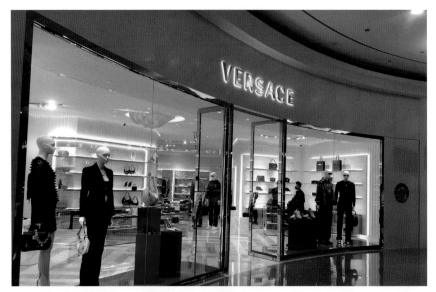

圖 4. 義大利 Versace / 拍攝於台北信義區櫥窗 (2023.03)

圖 5. 義大利 Versace 運動鞋 / 拍攝於台北信義區 (2023.03)

圖 6. 義大利 Versace 繫帶露跟尖頭高跟鞋 / 拍攝於台北信義區 (2023.03)

圖 7. 義大利 Versace 休閒包 / 拍攝於台北信義區 (2023.03)

圖 8. 義大利 Versace 單肩包 / 拍攝於馬來西亞吉隆坡精品街 (2023.04)

圖 9. 義大利 Versace 單肩包 / 拍攝於馬來西亞吉隆坡精品街 (2023.04)

2. Valentino 范倫鐵諾 - 挺拔獨特的個性風格

創始人 Valentino Garavani 范倫鐵諾‧格拉瓦尼，1932 年出生於義大利的倫巴底 (Lombardia)。1960 年在羅馬成立服裝公司，以男紳士及女裝為主。該品牌的服裝特色，剪裁型式挺拔有力。我第一次在米蘭的專賣店購買了 Valentino 的西裝、襯衫及領帶，讓人感覺有男性風格，Valentino 品牌本身即擁有男士肯定的形象。

Valentino 產品有訂製品、成衣以及系列配飾，包括手袋、皮鞋、小型皮具、腰帶、眼鏡、腕錶及香水。

Valentino 創作表現穿戴者的個性風格，產品之零售店都可找到相同的特質，從獨一無二的訂製作品到男女成衣系列及配飾，均表現產品的優雅、清新氣質、卓越工藝、與眾不同的典範，具有羅馬風情的傳奇品味。創意總監 Pierpaolo Piccioli 的經典傳承，年年與時代潮流結合，表現獨特個性的設計工藝。Valentino 在創新與傳承之間演變發展，具有獨特高貴的風格。Valentino Red 為該品牌的副牌，一樣受到歡迎。

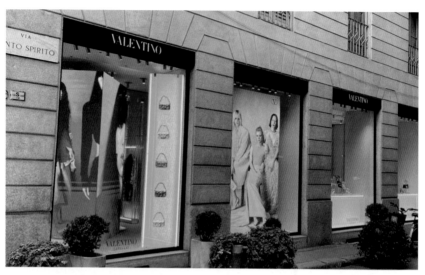

圖 10. 義大利米蘭 Valentino 櫥窗 (2023.03)

圖 11. 義大利米蘭 Valentino 櫥窗　　　圖 12. 義大利米蘭 Valentino 櫥窗
　　　(2023.03)　　　　　　　　　　　　　(2023.03)

圖 13. 義大利 Valentino / 拍攝於台北信義區櫥窗 (2023.03)

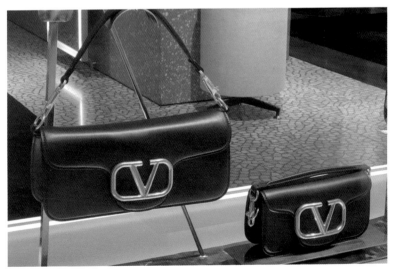

圖 14. 義大利 Valentino 單肩包 / 拍攝於台北信義區 (2023.03)

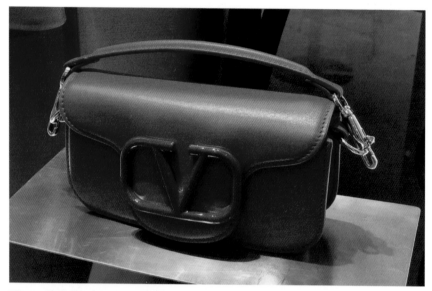

圖 15. 義大利 Valentino 單肩包 / 拍攝於台北信義區 (2023.03)

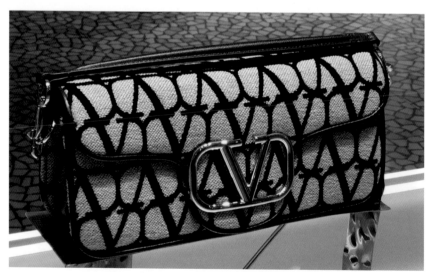

圖 16. 義大利 Valentino 單肩包 / 拍攝於台北信義區 (2023.03)

Garavani 一直對時尚與藝術產生興趣，推出 Valentino 的第一個系列，直到 1962 年賈桂琳甘迺迪成為 Valentino 的客戶後，才開始在國際上成名。Valentino 的成衣系列與皮革系列一向受歡迎，並以高品質的鞋子、夾克、箱包與配飾聞名。

設計師 Valentino Garavani 1960 年創立 Valentino 時，華麗與艷麗是其特色。1998 年曾因經營困難將公司轉手，2002 年在負債情形下，讓品牌重新站上時尚高點的是「Rockstud 鉚釘系列」。

Rockstud 以十字方形、具有迷人金屬質感的「鉚釘配飾」成為 Valentino 品牌代號。鉚釘與眾不同，如小巧金字塔一樣點綴在尖頭鞋上，且鞋側面開口很低，鉚釘引起了時尚迷的熱情。Rockstud 的熱潮一直未停歇，2021 春夏男女裝合併時裝秀，也能看到鉚釘平底鞋不斷的演變。

3. Gucci 古馳 - 精緻優質形象的風格

GUCCI

1906 年創辦人古馳歐 · 古馳 (Guccio Gucci) 以自己的名字在義大利佛羅倫斯製作皮件。創辦時只是一間家族式經營的馬鞍及皮具小型商店。

1921 年創立公司時，將自己的名字當成商標印在商品上，成為最早的經典商標設計，古馳在 1950 至 1960 年代間，成為優質形象的象徵。

1994-2004 年間，Gucci 在創意總監 Tom Ford 時期，Gucci 即為一個國際知名品牌。2002-2015 在創意總監 Frida Giannini 時期，服裝也持續受到市場好評。

Alessandro Michele 擔任創意總監之後，設計走向潮流的尖端，以蛇、蜜蜂、老虎圖案應用在產品上，受年輕代歡迎。1921 年，創辦人 Guccio Gucci 在佛羅倫斯販售高品質的行李配件及各式皮具，精緻的品質及工藝，讓 Guccio Gucci 在數年內便讓產品獲得成功。四個兒子加入陣容後，品牌也越做越大，終於發展成為一個巨大的企業。

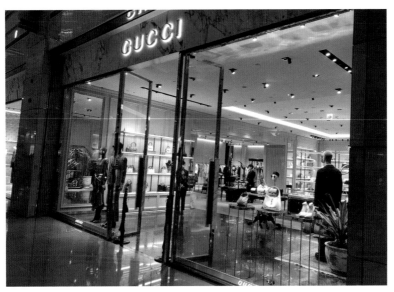

圖 17. 義大利 Gucci / 拍攝於台北信義區櫥窗 (2023.03)

圖 18. 義大利 Gucci 馬銜扣手提包 / 拍攝於台北信義區 (2023.03)

圖 19. 義大利 Gucci 手提包 / 拍攝於台北信義區 (2023.03)

圖 20. 義大利 Gucci 手提包 / 拍攝於台北信義區 (2023.03)

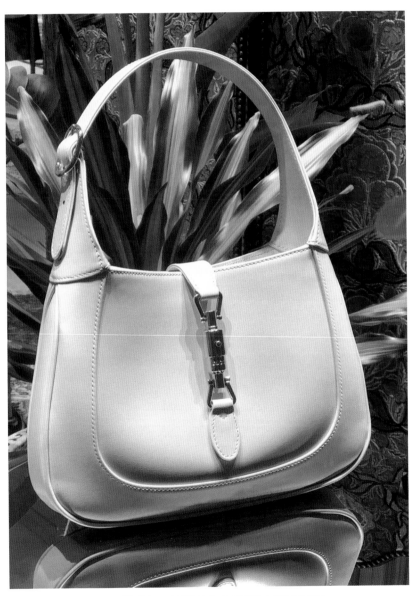

圖 21. 義大利 Gucci 側背包 / 拍攝於台北信義區 (2023.03)

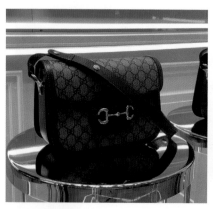

圖 22. 義大利 Gucci 馬銜扣肩背袋 / 拍攝於馬來西亞吉隆坡精品街 (2023.04)

圖 23. 義大利 Gucci 馬銜扣肩背袋 / 拍攝於馬來西亞吉隆坡精品街 (2023.04)

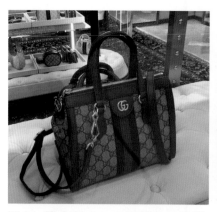

圖 24. 義大利 Gucci 托特包 / 拍攝於馬來西亞吉隆坡精品街 (2023.04)

圖 25. 義大利 Gucci 迷你手袋 / 拍攝於馬來西亞吉隆坡精品街 (2023.04)

Gucci 為迎合上流人士，1937 年因對馬術運動的興趣，因而在商品中置入馬銜鏈設計；原用於固定馬鞍的紅綠直紋 (Webbing) 帆布飾帶，被大量運用於行李、配件的裝飾中。這兩項經典設計，成為 Gucci 品牌識別性的標誌。

1947 年，古馳推出以竹製作手柄的手袋，竹節包 (bamboo bag)，引起消費大眾好奇，成為是受歡迎的產品。1960 年代中期，古馳在香港及東京海外市場開設專門店，雙 G 商標之規模日趨擴大。

1962 年古馳並以美國第一夫人賈桂琳·甘迺迪命名為「賈姬包」(Jackie O'Bag) 款式。

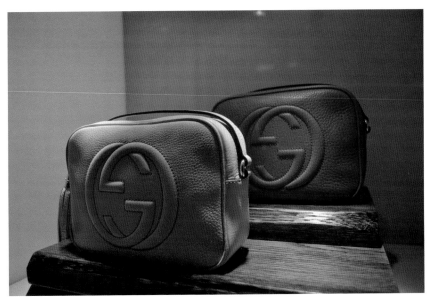

圖 26. Gucci 袋包 / 拍攝於台北京站時尚專櫃 (2011.07)

1995 年，多門尼可‧德‧索萊 (Domenico de Sole) 被任命為古馳的新總裁，再加上湯姆‧福特 (Tom Ford) 所組成的團隊，分別擁有經營與設計上的才華。

1995 / 1996 年全新的秋冬女裝，以絲質襯衫、雙 G 商標皮帶與絲絨長褲，塑造新形象，可惜由於家族股權之爭，經營管理不順。1999 年古馳集團由法國開雲集團取得所有股份，成為經營者，義大利創造的偉大品牌，變成法國品牌。

圖 27.Gucci Bamboo 迷你手挽袋 / 拍攝於台北京站時尚專櫃 (2011.07)

1953 年，古馳 Gucci 品牌創辦人 Guccio Gucci 的長子 Aldo Gucci 到美國紐約開店參訪時，發現美國男士喜歡穿簡單精巧的輕便樂福鞋 (Loafers)。

Aldo Gucci 回到義大利總部時，他覺得 1936 年在美國大學生間流行的鞋款需要一點義大利風格，開始在品牌的系列中增加了皮革樂福鞋，鞋面增添了金色馬銜扣 (horsebit)，這個經典想法運用在品牌的許多設計上，Gucci 的馬銜扣甚受時尚評論界好評。

Gucci 樂福鞋開始順勢爆紅，1969 年，樂福鞋不僅盛行於美國，已為全世界流行鞋款。樂福鞋 Loafers，即為便鞋 (Slip on shoes)，或稱之為休閒鞋，可露出腳踝，沒有鞋帶或扣環，可直接將腳插入穿鞋，很方便。

圖 28.Gucci 樂福鞋 / 拍攝於台北京站時尚專櫃 (2011.07)

4. Bottega Veneta 寶緹嘉 - 編織精品的風格

BOTTEGA VENETA

Michele Taddei 與 Renzo Zengiaro 於 1966 年 在 Vicenza 成立，品牌以地區名稱命名。

2001 年，古馳集團在 Tom Ford 擔任總監時，收購該品牌，納入其為 Gucci 的精品集團。1980 年代由於 Gucci 家族間相互鬥爭，1998 年墨里奇奧‧古馳 (Maurizio Gucci) 遭前妻謀殺，湯姆‧福特 2005 年 4 月 30 日約滿離開 Gucci 公司。湯姆‧福特離開後，2006 年新任的設計總監芙莉妲‧吉安尼 (Frida Giannini)，為 Gucci 帶來現代女性甜美和開朗明快的羅馬風格。湯姆‧福特時代的性感形象外又加上優雅的形象。

Bottega Veneta 寶緹嘉最有名的產品是編織包，幾乎所有的配件都有皮製的編織網狀設計，包括包包、鞋子、手機殼、皮夾等全部的設計，Bottega Veneta 擅長以獨特設計與品質來吸引消費者。為 Bottega Veneta 的經典編織皮革或皮革編織的手提包成品。

Intrecciato 皮革編織設計為 Bottega Veneta 最具代表性的標誌元素。每一個編織手袋都有工匠人手設計的細心製作，通常一款手袋需要兩位工匠兩天以上的時間才能完成。而且，Bottega Veneta 的工匠每位工序的培訓時間代代相傳，能保持永遠不變的工藝水準和編織品質。因此，其量產與商業化並不容易。

圖 29. 義大利 Bottega Veneta / 拍攝於台北信義區櫥窗 (2023.03)

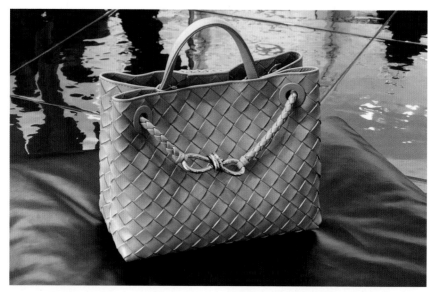

圖 30. 義大利 Bottega Veneta 托特包 / 拍攝於台北信義區 (2023.03)

圖 31. 義大利 Bottega Veneta 斜拷包 / 拍攝於台北信義區 (2023.03)

5. Armani 亞曼尼 - 輕鬆自然感性的風格

GIORGIO ARMANI

Giorgio Armani 喬治·亞曼尼 1975 年在米蘭創立，重視男士西裝，強調帥氣性感男性為目標。 Armani 多角化經營，原創的 Giorgio Armani (GA) 外，有代表年輕代的平價品 Emporio Armani（簡稱 EA) 與 Aramni Exchange（簡稱 AE 品牌），整合成三個成衣線 (GA，EA，AE)。

Armani 也經營餐廳 (Armani Restaurant) 與咖啡廳 (Armani Caffè)、飯店 (Armani Hotels)、家飾店 (Armani Casa) 甜點店 (Armani Dolci) 等。

1970 年喬治 · 亞曼尼設計創新簡潔，可讓頭髮自然擺放的便裝上衣，設計無論是男裝、女裝都以夾克為主。1974 年完成時裝發表會後，被稱為「夾克衫之王」。

1975 年，亞曼尼和加萊奧蒂 (Sergio Galeotti) 創辦自己的「喬治・亞曼尼有限公司」，確立亞曼尼商標「Giorgio Armani」品牌。亞曼尼的設計輕鬆自然，似在不經意的剪裁下隱約凸顯人體的美感。之後，推出鬆散的女式夾克，採用傳統男裝的布料，與男夾克一樣簡單柔軟。從此，促使亞曼尼時裝柔軟的特色成為服裝優質風格。

1980 年，剪裁精巧的亞曼尼男女「力量套裝 power suit」問世，成為國際經濟繁榮時代的象徵。設計的靈感來自美國好萊塢，特點是寬肩和大翻領。1980 年，李察・基爾在《美國舞男》中，身著全套亞曼尼「力量套裝」。亞曼尼品牌由此給許多觀眾留下深刻印象。此後，亞曼尼開始與影視明星長期合作，1982年，亞曼尼榮登《時代》雜誌封面的時裝設計師。經常約請好萊塢明星穿著自己的品牌服裝出席奧斯卡頒獎禮，許多名流成為亞曼尼的忠實愛好者。

亞曼尼的各種品牌是根據不同市場與目標客層擬定，每年會在米蘭時裝週登場的只有 Giorgio Armani(GA) 跟 Emporio Armani(EA) 品牌，由 Giorgio Armani 及旗下設計團隊直接負責每季的設計及主題走向。其餘的 Armani 品牌為商業成衣，讓大眾擁有 Armani 風格的服飾。

圖 32. 義大利 Giorgio Armani / 拍攝於台北信義區櫥窗 (2023.03)

圖 33. 義大利 Giorgio Armani 手提包 / 拍攝於台北信義區 (2023.03)

圖 34. 義大利 Giorgio Armani / 拍攝於台北信義區 (2023.03)

圖 35. 義大利 Giorgio Armani / 拍攝於台北信義區 (2023.03)

圖 36. 義大利 Giorgio Armani 托特包 / 拍攝於台北信義區 (2023.03)

圖 37. 義大利 Giorgio Arman 托特包 / 拍攝於台北信義區 (2023.03)

6. Prada 普拉達 -
極簡主義 Less is more 的創導者

PRADA

Mario Prada 馬利歐‧普拉達於 1913 年在米蘭創立 Prada 普拉達。以皮件開端，首席創意總監為 Miuccia Prada。副牌命名 Miu Miu，品牌是黑色形象，店面地板用黑白大理石鋪成，成為 Prada 的特色。普拉達在亞洲以尼龍後背包聞名。由軍用降落傘的耐磨耐用之尼龍做成產品，甚受歡迎。

1989 年至 2000 年代，Prada 黑色提包，在米蘭艾曼紐迴廊，由黑人與外來人士叫賣，我當時即認識了 Prada 包。返台後，也看到一些仿製品平價 Prada 黑提包，手提、肩背兩用，體型嬌小使用方便。

1978 年 Miuccia Prada 接手之際，Prada 仍是代代相傳的產品。Miuccia 不斷思考研究，如何突破傳統皮料不同的新穎材質。終於發現，從空軍降落傘使用的材質中找到尼龍布料，以質輕耐用作為特色，「黑色尼龍包」迅速馳名。

90 年代，Prada 普拉達打著「Less is More 少即是多」
口號，極簡主義應運而生。

1993 年，Prada 普拉達推出秋冬男裝與男鞋系列，一時之間
旗下男女裝、配件追求流行簡約風格成為世界潮流。90 年代末
期，休閒運動風潮崛起，Prada 普拉達推出 Prada Sport 運動系
列產品，形成一股流行風潮。

2000 年，Prada 普拉達推出護膚品系列，因簡潔的包裝和高品
質而聞名。2004 年又推出首款香水，納入全球的頂級時裝品牌
並列的香水行列。市場上 Prada 普拉達 "Prada Parfums" 的香
水與 Chanel No5、Dior J'adore、YSL Opium、Gucci Rush 和
Marc Jacobs 等經典香水並列。

圖 38.1990 年代全球男女盛行抽菸，因此，鄭源錦攜帶百個輕便的煙灰缸至
　　歐洲參加設計活動，贈送給各國代表當紀念品。主題 LESS IS
　　BEAUTIFUL，構想崇尚 Prada 的 Less is More 極簡主義。

圖 39. 義大利米蘭 Prada 櫥窗 (2023.03)

圖 40. 義大利米蘭 Prada 櫥窗
　　　　(2023.03)

圖 41. 義大利米蘭 Prada 櫥窗
　　　　(2023.03)

圖 42. 義大利 Prada 櫥窗 / 拍攝於馬來西亞吉隆坡精品街 (2023.04)

圖43. 義大利Prada軟皮多口袋肩背袋 / 拍攝於馬來西亞吉隆坡精品街 (2023.04)

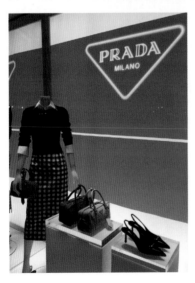

圖 44. 義大利 Prada / 拍攝於馬來西亞
吉隆坡精品 (2023.04)

7. Fendi 芬迪 - 女士經典時尚風格

Fendi 芬迪是愛德華芬迪 Edoardo Fendi 與卡莎葛倫 Adele Casagrande 夫婦於 1925 年在羅馬成立。1965 年，著名的時尚老佛爺卡爾拉格斐 Karl Lagerfeld 擔任該品牌的創意總監。

Fendi 最經典的產品是 Baguette 包，甚受女人欣賞。芬迪與 Karl Lagerfeld 合作並設計以雙 F 字母作為標識 Fendi 組合形象。Chanel 以雙 C 字母組合標誌，Gucci 則以雙 G 字母組合為標誌。這是時尚品牌設計界的成功形象。

品牌創辦人 Fendi 先生，曾將一幅繪有小松鼠形象的畫送給太太，因此 Fendi 女士在品牌購物袋上印上小松鼠形象。小松鼠成為該品牌成立初期的第一個標誌。

Fendi 的「雙 F」標誌出自「老佛爺」卡爾・拉格菲 (Karl Largerfeld) 設計，常出現在 Fendi 服裝、配件的扣子布料等細節上。

2013 年，Fendi 的標誌加入了「ROMA」，代表羅馬的形象。

1990 年代初的芬迪毛皮裝推出正面為全毛皮反面為網眼織物的兩面穿大衣，以因應當時的反毛皮服裝運動。1993 至 1994 秋冬，芬迪品牌再推出可摺疊成有拉鍊小包狀的毛皮大衣。

Fendi 的手錶、皮革、皮件及服裝，2000 年之後更受到都會女性們的欣賞。2012 年 PIETRO BECCARI 被任命為執行長，Fendi 以一系列活動慶祝優秀出色的 Baguette 手袋，再掀起市場的熱潮。

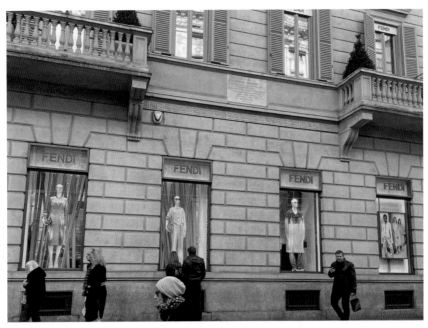

圖 45. 義大利米蘭 Fendi 櫥窗 (2023.03)

圖 46. 義大利 Fendi 手袋 / 拍攝於
台北信義區 (2023.03)

圖 47. 義大利 Fendi 手袋 / 拍攝於
台北微風廣場專櫃時尚女用
皮包

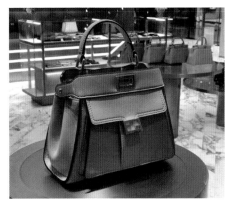

圖 48. 義大利 Fendi 女士肩包
/ 拍攝於台北微風廣場專櫃
時尚女用皮包

圖 49. 義大利 Fendi / 拍攝於台北信義區櫥窗 (2023.03)

圖 50. 義大利 Fendi / 拍攝於台北信義區 (2023.03)

圖 51. 義大利 Fendi 迷你手袋 / 拍攝於台北信義區 (2023.03)

圖 52. 義大利 Fendi 迷你手提袋 / 拍攝於台北信義區 (2023.03)

8. Ermenegildo Zegna 傑尼亞 -
世界男士用品的創導者

ZEGNA

Ermenegildo Zegna 於 1910 年在阿爾卑斯山脈 Biella 地區的一個小鎮 Trivero 創立，總部設在米蘭，品牌簡寫為 Zegna，以男裝為主。

傑尼亞 (Zegna) 是世界聞名的義大利男裝品牌，最著名的是剪裁一流的西裝，剪裁設計的風格以完美、優雅、古樸個性化馳名，令許多成功男士喜愛。西裝外，也有毛衣、休閒服和內衣等男裝系列。傑尼亞 (Zegna) 已在米蘭、佛羅倫斯、巴黎、東京、北京、上海、大連等世界服裝名城開設專營店。

1910 年開創時，為一間紡織手工作坊。生產一些小塊的羊毛面料。後來事業發展後，召集紡織技工，開始生產精細的羊毛面料。其兩個兒子繼承家族企業，協力向成衣市場進軍，創造一流品質紡織面料，並推出男裝，發展目標定位在世界男裝市場。

圖 53. 義大利米蘭 Ermenegildo Zegna 櫥窗 (2023.03)

圖 54. 義大利 Ermenegildo Zegna / 拍攝於台北晶華酒店精品街櫥窗 (2023.04)

圖 55. 義大利 Ermenegildo Zegna / 拍攝於台北晶華酒店精品街 (2023.04)

9. TOD'S 托德斯 - 輕巧的豆豆鞋
　　　與典雅王妃包的塑造者

1920 年由義大利菲利波‧德拉‧瓦萊 (Filippo Della Valle)
創立。TOD'S 品牌經典的理念是產品無論在工作、聚會或休
閒生活之時均舒適優雅可用的形象。1970 年代馳名國際的
豆豆鞋 (Gommino)，因輕巧舒適受到人們的歡迎。

防滑、輕巧又柔軟安全的休閒鞋。即為「豆豆鞋」的特色，
也是 TOD'S 的形象。一雙鞋不僅須有美感又必須滿足人的
日常生活基本功能的舒適性。「豆豆鞋」導向未來性與輕量
化。TOD'S 是創造潮流的休閒鞋塑造者。

D Bag 皮包是 TOD'S 品牌的另一經典，將輕盈優雅的生活
態度與皮包的價值結合。1997 年，深獲英國黛安娜 (Diana)
王妃喜愛，因此以 Diana 字首 D 命名為 D Bag。簡約、典雅、
細緻的設計，受到不少國際名流愛戴。

圖 56. 義大利 TOD'S / 拍攝於馬來西亞吉隆坡精品街 (2023.04)

圖 57. 義大利 TOD'S 懶人鞋 / 拍攝於馬
來西亞吉隆坡精品街 (2023.04)

圖 58. 義大利 TOD'S 運動鞋 / 拍攝於馬來西亞吉隆坡精品街 (2023.04)

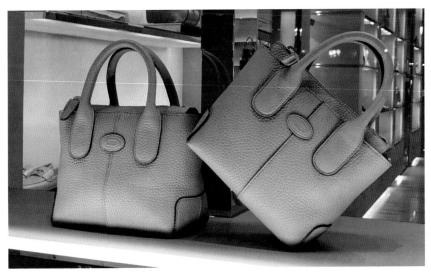

圖 59. 義大利 TOD'S 皮質迷你包 / 拍攝於馬來西亞吉隆坡精品街 (2023.04)

圖 60. 義大利 TOD'S / 拍攝於台北晶華酒店精品街櫥窗 (2023.04)

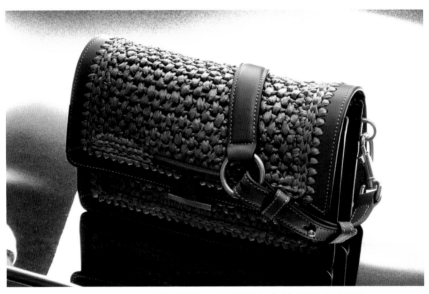

圖 61. 義大利 TOD'S 迷你編織斜挎包 / 拍攝於台北晶華酒店精品街 (2023.04)

圖 62. 義大利 TOD'S 皮革購物袋 / 拍攝於台北晶華酒店精品街 (2023.04)

圖 63. 義大利 TOD'S 樂福鞋 / 拍攝於台北晶華酒店精品街 (2023.04)

圖 64. 義大利 TOD'S 皮革涼鞋 / 拍攝於台北晶華酒店精品街 (2023.04)

10. Dolce & Gabbana 杜希嘉班納 -
米蘭與西西里結合的優雅風格

由 Domenico Dolce 杜希與 Stefano Gabbana 嘉班納兩人於 1985 年在米蘭成立公司，品牌是兩人的姓氏。公司在米蘭 (Stefano Gabbana 故鄉) 成立，品牌強調西西里 (Domenico Dolce 故鄉) 的熱情風情，巴洛克式的華麗風格。該品牌曾經為影星瑪丹娜、碧昂絲、伊莎貝拉等名人製作巡演服裝，創造品牌知名度。

杜希嘉班納 (Dolce & Gabbana，縮寫：D&G) 是全球知名的時裝設計公司。多梅尼科・杜希於 1958 年 8 月 13 日出生在西西里島波利齊傑內羅薩。史蒂法諾・嘉班納則於 1962 年 11 月 14 日在米蘭出生，杜希年輕時為自己設計並裁剪了服裝，他們二人通過電話相識，1982 年，倆人合夥成立設計師諮詢公司。

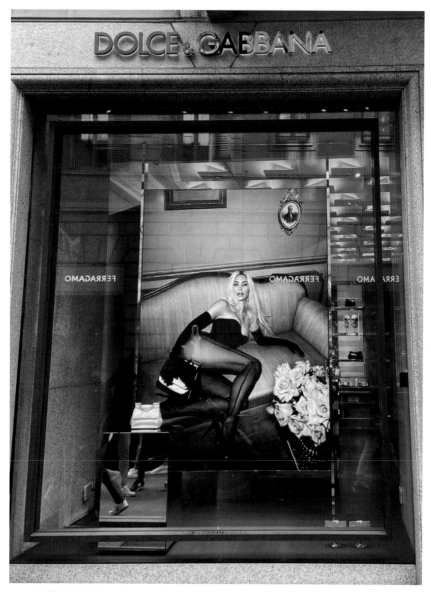

圖 65. 義大利米蘭 Dolce & Gabbana 櫥窗 (2023.03)

1985 年 10 月，他們搭檔設計的第一個時裝系列秀與其他五家義大利新品牌一起在米蘭時裝週上展出。

由於他們在秀場上採用當地的業餘女模特兒，兩位搭檔將自己設計的第一個時裝系列命名為真女人。第一個時裝系列的銷售並不理想，1986 年完成了第二個時裝系列，並在同年開張了第一家時裝店。1992 年他們的第三個時裝系列，由於穿戴者可使用 Velcro 尼龍黏扣帶和按扣調整服裝造型，因而他們此系列服裝附帶有介紹七種不同穿衣方式的說明。

第四個時裝系列首次對義大利時裝市場產生了顯著的影響。這一系列中，杜希之廣告由攝影師費爾南多・希安納 (Fernando Scianna) 在西西里島拍攝，照片為黑白色，靈感來自於 20 世紀 40 年代的義大利電影。第五個時裝系列中繼續沿用來自於義大利電影的靈感。

第四個時裝系列中的一件作品被時尚媒體稱作「西西里女裝」，並且作者哈爾・魯賓斯坦 (Hal Rubenstein) 認為這是有史以來所設計的 100 套最重要女裝之一。它被認為是該品牌在這一時代最具代表性的作品。魯賓斯坦在 2012 年描述該作品時這樣寫道：「西西里女裝體現了杜希・嘉班納的精髓所在，是該品牌服裝的試金石。該套女裝受薄裙啟迪，靈感來自於安娜・瑪格納妮 (Anna Magnani)，集合了安妮塔・艾克伯格 (Anita Ekberg)、蘇菲亞・羅蘭 (Sophia Loren) 等女星的優雅縮影。

肩帶的設計緊身合體；領口設計流暢簡潔，凸顯胸部曲線，並在中間部位升起的縫摺處相交，輕微提升胸部。該套裙裝在腰部採用貼身收腰設計，但並不過分束身，後面加寬以突出臀部，使穿戴者在行走之時優美。」

兩位搭檔於 1987 年推出獨立的針織品系列，並於 1989 年開始設計內衣系列和海灘裝系列。1990 年的春 / 夏女裝系列參照了拉斐爾 (Raphael) 的神話作品，因其設計的水晶鑲嵌服裝而逐漸贏得聲譽。

D&G 的男裝系列在 1991 年榮獲國際純羊毛標誌大獎 (Woolmark Award) 的年度最具創新性男裝系列獎。他們被國際認可的喜悅是在 1990 年的坎城影展，瑪丹娜 (Madonna) 身穿杜希嘉班納的寶石縫製緊身胸衣和外套出席《真心話大冒險：與瑪丹娜同床》(Truth or Dare：In Bed with Madonna) 首映式。這兩位搭檔便在 1993 年與瑪丹娜合作，為該位藝術家的國際巡迴演唱會女孩秀 (Girlie Show) 設計了 1500 多套演出服裝。瑪丹娜評價道：「他們的服裝非常性感，並具有幽默感，就像我一樣。」1996 年，杜希嘉班納為電影《羅密歐與朱麗葉》(Romeo + Juliet) 設計了戲服。

杜希嘉班納於 1989 年與 Kashiyama 集團簽署協議，在日本開設首家精品門店。1992 年，推出首款女用香水，取名為 "Dolce & Gabbana Parfum"，該香水榮獲香水學院 1993 年國際獎

(Perfume Academy) 的年度最佳女用香水獎。第一款男用香水 "Dolce & Gabbana pour Homme" 則在 1995 年被同一學院授予年度最佳男用香水獎。

杜希和嘉班納在 1996 和 1997 年連續兩年被《FHM》評選為年度最佳設計師獎。在 2003 年，《GQ》雜誌將杜希和嘉班納評選為「年度男士 Men of the Year」2004 年，英國《Elle》的讀者將杜希和嘉班納評選為 2004 年 Elle 時尚大獎的最佳國際設計師獎。2010 年 6 月 19 日，嘉班納在米蘭斯卡拉廣場 (Piazza della la Scala) 和馬力諾宮 (Palazzo Marino) 為其品牌舉辦了 20 週年慶。

2018 年秋冬的 Dolce & Gabbana 時裝 show，場地刻意打造為天主教祭壇，整體風格圍繞著天主教元素發揮。各種天使、聖母的宗教符號，以精緻的時尚工藝繡出，並與充滿義大利風情的印花互相拼貼。模特兒身上，衣服寫著 " fashion sinner "。而 Dolce & Gabbana 設計一個以手袋為圖騰的造型，模特兒的眼鏡、衣服、頭飾都是手袋。在 catwalk 開始之前，美國時尚雜誌 Vogue 總編 Anna Wintour 在場看 show。品牌一反傳統，利用航拍機吊著最新手袋出場，創新手法，令觀眾驚奇不已。

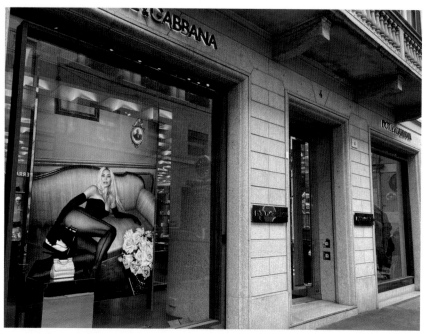

圖 66. 義大利米蘭 Dolce & Gabbana 櫥窗 (2023.03)

11. Salvatore Ferragamo 費拉格莫 -
義大利的女鞋王國

Salvatore Ferragamo

Salvatore Ferragamo 一手創立以自已姓名命名的品牌，以精湛的造鞋工藝打造出名副其實的義大利「女鞋王國」，始終堅信舒適與時尚的精神。

Ferragamo 1898 年出生於義大利的 Bonito，在十四個兄弟姊妹中，排行第一。由於家庭環境貧困，早年當製鞋學徒，在當時的義大利南部，鞋匠被視為卑微的工作，惟 Ferragamo 卻充滿理想，在九歲時立志要創製結合美觀和實用的完美鞋款。十三歲，已擁有自己的店鋪，並有兩名助手製造出第一雙量身定做的女性皮鞋。

Salvatore Ferragamo 於 1928 年在佛羅倫斯創立公司，品牌由製鞋開端，也跨足時裝領域，該品牌成為義大利市場的大企業。

Salvatore 跟隨兄弟姊妹前往美國加州的聖巴巴拉開辦了一家修補鞋店。那時的加州正值電影工業起飛的階段，Salvatore 開始設計電影所用的鞋履，如牛仔靴、羅馬和埃及式涼鞋，被當時的明星們開始注意到他的設計。Salvatore 以「永遠合腳的鞋」作為追求目標，於是走到洛杉磯大學修讀人體解剖學。1923 年，隨著電影業到好萊塢，在當地開設 "Hollywood Boot Shop"，與享有盛名的電影製片合作，知名度持續提昇。

1927 年回到義大利，在佛羅倫斯開設首間店鋪，雖然歷經全球經濟大衰退及二次世界大戰的影響，Salvatore Ferragamo 的鞋品品牌持續看好。好萊塢明星格麗泰·嘉寶、奧黛麗·赫本、溫莎公爵等名人常到其店鋪訂製鞋子。

Salvatore Ferragamo 對做鞋的要求，堅信產品成功之道在於良好品質，由於不想使用機器，而設定了手工裝配生產線，每名員工只負責一個工序，務求精工。Salvatore 多年來製造不少經典設計，1963 年，原本用來承託足弓的鋼片以至皮革均被軍隊徵用，啟發他利用穩固又輕盈的材料做鞋底，推出後迅即被其它設計師仿效。另外，亦採用金屬線、木料、毛氈和近似玻璃的合成樹脂等，二次世界大戰後，為瑪麗蓮夢露設計製作的鍍金屬細高跟鞋、18K 金涼鞋、F 形鞋跟及鞋面以尼龍線穿成的網形涼鞋，為 Ferragamo 經典代表作品。

圖 67. 義大利米蘭 Salvatore Ferragamo 櫥窗 (2023.03)

Ferragamo 的作品也表現出該品牌許多代表性的鱷魚皮手提包，口袋上帶有 Gancino 標誌，有金黃褐色、黃色、紅色或亮綠色，或者帶有可互換襯裡的樹脂玻璃版本；由金色山羊皮、麂皮或鱷魚皮製成的迷你手袋，提帶對摺後可用作腰帶；還有用鞋狀鍍金飾品裝飾的雞尾包。

1947 年，Feraragamo 以其「透明玻璃鞋」被譽為「時裝界奧斯卡」的 Neiman Marcus 大獎，成為第一個獲得這個獎項的製鞋設計師；Ferragamo 在 1957 年出版自傳《夢想的鞋匠》The Shoemakers of Dreams，在那時他已創作超過二萬種設計和註冊三百五十個專利權。

Salvatore Ferragamo 在 1960 年逝世，他的妻子 Wanda Miletti 與六名子女，將 Ferragamo 發展成一家「Dressed From Head To Foot（從頭到腳裝扮美麗）」時裝公司。1960 年代開始，Ferragamo 便逐漸發展男女時裝、手袋、絲巾、領帶、香水系列等，1996 年取得法國時裝品牌 Emanuel Ungaro 的主權。

近百年歷史的義大利精品品牌 Salvatore Ferragamo，在新任創意總監 Maximilian Davis 時裝秀 2022 年 9 月 24 日前夕，將品牌更名，推出新的「**FERRAGAMO**」標誌。

圖 68. 義大利米蘭 Salvatore Ferragamo 櫥窗 (2023.03)

圖 69. 義大利 Salvatore Ferragamo 鏤空設計肩背包 / 拍攝於台北信義
　　 區 (2023.03)

圖 70. 義大利 Salvatore Ferragamo 鏤空設計肩背包 / 拍攝於台北信
　　義區 (2023.03)

圖 71. Salvatore Ferragamo 運動鞋 / 拍攝於台北信義區 (2023.03)

12. Giuseppe Zanotti 朱塞佩 · 薩諾蒂 - 女性品味的創造者

GIUSEPPE ZANOTTI DESIGN

Giuseppe Zanotti 品牌創於 1994 年是義大利時尚女鞋和時裝設計師，以具有女性品味的高跟鞋，以及運動鞋、手袋、珠寶和皮革成衣為主。

Zanotti 1957 年出生 ，在義大利艾米利亞羅馬涅大區的聖毛羅帕斯科利。該鎮及其周邊地區以高端製鞋而聞名。1980 年代，從事女鞋製作。從一名自由設計師，一直努力工作漸漸成為知名的時尚公司。1990 年代，Zanotti 收購家鄉 San Mauro Pascoli 的 Vicini 鞋廠，革新改造，設立專門生產高跟鞋和裝飾珠寶的創新部門。1994 年，Zanotti 前往紐約市，展示 Giuseppe Zanotti 產品系列。

第一家 Giuseppe Zanotti 精品店於 2000 年在米蘭開幕，隨後在紐約、巴黎、倫敦、莫斯科、香港、邁阿密、洛杉磯行銷。2016 年後也在上海與東南亞建立店面。

圖 72. 義大利 Giuseppe Zanotti ／拍攝於馬來西亞吉隆坡精品街 (2023.04)

圖 73. 義大利 Giuseppe Zanotti 綴飾高跟鞋 ／拍攝於馬來西亞吉隆坡精品街
(2023.04)

圖 74. 義大利 Giuseppe Zanotti
絨面革樂福鞋 / 拍攝於馬來西
亞吉隆坡精品街 (2023.04)

圖 75. 義大利 Giuseppe Zanotti
尖頭細高跟 / 拍攝於馬來西亞
吉隆坡精品街 (2023.04)

圖 76. 義大利 Giuseppe Zanotti
露趾水台式涼鞋 / 拍攝於馬來
西亞吉隆坡精品街 (2023.04)

圖 77. 義大利 Giuseppe Zanotti
露趾水台式涼鞋 / 拍攝於馬來
西亞吉隆坡精品街 (2023.04)

13. MaxMara 馬克斯瑪拉 - 女士優雅形象創造者

MaxMara

Achille Maramotti 於 1951 年在 Reggio Emilia 成立，Achille Maramotti (Mara) 景仰 Max。聯名結合為商標品牌，其著名的產品是大衣，甚受女性歡迎，副牌很多，Sportmax，Max & Co.，Penny Black and Marella，Marina Rinaldi 等，馳名全球。

Max Mara 的創造力，堅信推崇集體的力量。MaxMara 的設計不會單獨賦予某一個人的才能，而是在整個生產過程中不斷被反覆權衡。參與生產過程的專家很多，MaxMara 的作品結合了著名設計師的天賦和研究人員、裁縫、製作專家、營銷專家以及信息專家的智慧。

1951 年，創辦人 Archille Maramotti 推出第一個時裝系列以一件駱駝色大衣、一套粉紅色套裝開始，對時裝的興趣及熱誠始於其曾祖母 Marina Rinaldi。1990 年代後期，時裝崇尚昂貴的裁縫衣飾，而她已經在 Reggio Emilia 開設工作室，預測成衣製作將成為未來的時裝主流。

MaxMara 針對不同顧客，創立不同風格的品牌系列產品，其時裝設計簡潔、線條清晰，以精良的面料和剪裁，呈現女性之優雅。MaxMara 強調，設計優良，剪裁適度，經得起時間考驗，使用集團設計的力量，成為其成功的特色。

隨時代的變遷，女性對服裝的要求、品味相繼提高，每季系列的設計都不斷轉變。

圖 78. 義大利米蘭 MaxMara 櫥窗 (2023.03)

圖 79. 義大利 MaxMara / 拍攝於台北晶華酒店精品街 (2023.04)

圖 80. 義大利 MaxMara / 拍攝於台北晶華酒店精品街 (2023.04)

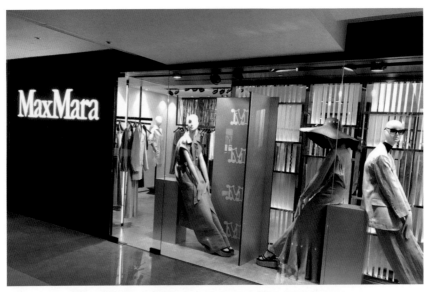

圖 81. 義大利 MaxMara / 拍攝於台北晶華酒店精品街櫥窗 (2023.04)

圖 82. 義大利 MaxMara 托特包 / 拍攝於台北晶華酒店精品街 (2023.04)

圖 83. 義大利 MaxMara / 拍攝於台北晶華酒店精品街 (2023.04)

圖 84. 義大利 MaxMara / 拍攝於台北晶華酒店精品街 (2023.04)

14. BVLGARI 寶格麗 - 表現永恆價值的
華麗珠寶精品

BVLGARI

BVLGARI 是義大利珠寶、手錶、皮革品牌，1884 年由希臘的索帝里歐 · 寶格麗 (Sotirio Bvlgari) 創立於羅馬，以精湛工藝與華麗珠寶作品馳名國際。絢麗的色彩與獨特的富麗風格，成為當代新潮流設計的典範。

索帝里歐 · 寶格麗的精美銀飾，受到喜愛傳統的英國遊客的歡迎，由西斯提納街 (Via Sistina) 的商店開始，新店逐步在康多堤大道 (Via Condotti) 擴展。其兩位兒子喬吉奧 (Giorgio) 及柯斯坦提諾 (Costantino) 持續開展高級珠寶的設計成長。

從 1940 年代，寶格麗義式風格的設計受到市場的注目，1950 年代，寶格麗開發色彩組合的珍貴寶石，圓蛋面切割寶石設計如同羅馬競技場的圓頂建築，成為品牌形象。在義大利美好的年代，康多堤大道的寶格麗精品店成為電影巨星和社會名流喜歡聚會的地點，讓品牌揚名國際。趁著 1970 年代不僅在歐洲也在美國擴展市場，同時迎合現代女性品味，所以 BVLGARI 腕錶成為經典腕錶。

於 1980 年代和 1990 年代，寶格麗持續創新開發，推出迎合任
何女性需求的組合式珠寶，結合許多不同的珍貴材質，如赤鐵
礦、珊瑚、精鋼。不斷的創意，構思各種材質融入珠寶和腕錶中，
精緻美學不斷突破極限，讓作品表現永恆價值。

圖 85. 義大利 BVLGARI 手提包
/ 拍攝於馬來西亞吉隆坡
精品街 (2023.04)

圖 86. 義大利 BVLGARI 項鍊 /
拍攝於馬來西亞吉隆坡
精品街 (2023.04)

圖 87. 義大利 BVLGARI 項鍊 / 拍攝
於台北信義區 (2023.03)

圖 88. 義大利 BVLGARI / 拍攝於台北晶華酒店精品街櫥窗 (2023.04)

圖 89. 義大利 BVLGARI 迷你斜背包 / 拍攝於台北晶華酒店精品街 (2023.04)

圖 90. 義大利 BVLGARI 手環 / 拍攝於台北晶華酒店精品街 (2023.04)

圖 91. 義大利 BVLGARI 項鍊 / 拍攝於台北晶華酒店精品街 (2023.04)

15. FILA 斐樂 - 網球世界形象的大眾品牌

義大利 FILA 兄弟，1911 年在義大利阿爾卑斯山腳下的比耶拉 (BIELLA) 創立，以運動服裝及鞋為主，2003 年被美國博龍資產管理收購，1991 年在韓國成立分公司，叫做 Fila Korea。

2007 年，「斐樂韓國株式會社」(Fila Korea Ltd.) 以管理層收購方式取得斐樂鞋類及服裝全球業務所有權。2000 年後，在台北的市場上可看到 FILA 的運動男女裝及手提袋，2010 年我在台北的一家 FILA 服裝專賣店購買一件黑色質薄的夾克，標誌是 FILA MOTOR SPORT，可以擋風遮陽，也可保暖。不穿時摺成一小片放在自己的背包上，非常輕便實用。

比耶拉 (BIELLA) 為阿爾卑斯山脈腳下的安靜小鎮，由於山脈的雪融化之後的水，能浣洗出明亮柔軟的面料纖維，使得比耶拉成為義大利紡織業基地。

擁有先天紡織優勢，這座小鎮成為眾多服飾品牌的誕生地。斐樂 (FILA)、傑尼亞 (Ermenegildo Zegna)、諾樂卑雅納 (Loro Piana)、切瑞蒂 (Cerruti 1881) 等服飾品牌都誕生於此。

1911 年，FILA 公司，是一家生產內衣的家族紡織企業，銷售對象僅限於山內居民。1923 年，紡織企業擴建生產基地，改組為股份有限公司。

1970 年代初期，建立產品研發部門，轉向運動服飾的生產，開啟 FILA 邁向國際之路。1972 年，FILA 踏足運動服飾領域，開始製造網球針織衫。FILA 在運動服飾上，使用色彩醒目的圖案。

1973 年，FILA 邀請日本設計師伊信 (Inobu) 設計 FILA 的標誌，紅、藍兩色象徵地中海陽光和海洋。FILA 自 1970 年代以來，贊助過眾多網壇名將。其中最有名的，是與瑞典網壇名將比約・博格 (Björn Borg) 的合作。

比約・博格：是 6 屆法網冠軍、5 屆溫網冠軍、63 座冠軍獎盃，1976-80 年連續五屆 ATP 年度球員，是 1970 年代網壇傳奇。隨著其知名度飆升，FILA 也蜚聲國際。身穿 FILA 標誌性彩色條紋服飾和髮帶，FILA 與博格一起合作，創造了網球時尚美感。

1982 年起，FILA 開始贊助美國網球公開賽，在之後 22 年成為美網的指定供應商。而不同歷史時期，FILA 都簽約優秀網球選手，包括伊凡妮‧古拉貢 (Evonne Fay Goolagong Cawley)、約翰‧麥肯羅 (John McEnroe)、莫妮卡‧塞萊斯 (Monica Seles)、詹妮弗‧卡普里亞蒂 (Jennifer Capriati)、庫茲涅佐娃 (Svetlana Kuznetsova)、克里斯特爾斯 (Kim Clijsters) 等，都身穿 FILA 奪得冠軍，使 FILA 成為網球界形象的品牌。

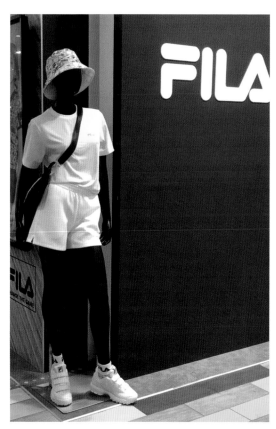

圖 92. 2022 年 7 月，在台灣台北市政府捷運站區之 FILA 品牌專賣店。

圖 93.FILA 服裝搭配輕便斜背包

圖 94.FILA 清爽時尚的休閒鞋

圖 95.FILA 運動鞋

圖 96.FILA 輕便斜背包

圖 97.FILA 輕便手提包

圖 98.FILA 背包

(二) 時尚精品品牌的迷思

(1) 什麼是時尚品牌？

設計完成的符號 (Symbol/Dot)，或圖形標誌 (Logo/Mark)，為了應用在企業或產品上，或活動需求，將此符號或標誌，到國家智慧財產局註冊，通過後，即為商標 (Trade Mark)。

「商標」應用在產品或企業上，並加以宣傳推廣，經過時間的考驗，與消費大眾的認識與信任，即成為品牌。優質的產品設計，品牌被信任與宣傳推廣有關，品牌的形象與產品，企業與國家的形象，相輔相成。

義大利的時尚精品品牌，能馳名世界，原因是精工細活、精緻工藝，代代革新創新產品，創造了義大利的名牌形象。因此義大利的產品被世人稱讚嚮往，成為大眾心目中的時尚品牌。

(2) 品牌的迷思？

① 我們需要的是適合自己的產品，而不是名牌。名牌雖然大部分具有優質形象，然而並非每件產品均完美。同時，人們的職業、個性、身材不同，所以須採用適合自己的產品，而非追求時尚名牌。

市場上有很多優質的產品，惟因國家或企業形象，尚不被認知，而影響該產品的形象與知名度。

②優秀的產品設計，因交流與資訊科技發達，國際間互相影響。義大利的「時尚產品品牌形象」；德國的產品「堅固耐用，品質優異」；英國的產品擁有「歐洲風格，紳士與淑女的形象」，均被國際間認同。世界各國均以其國家的文化，表現時尚風格。

(3) 從義大利談國際時尚鞋的特殊名稱？

由於地區、種族、環境的差異，世界各地的人群或個人，因需求而產生的布鞋、橡膠鞋、皮鞋等各種材質，創造各種不同迎合需求的鞋子。男女老少的尺寸與用途不同，又產生無數的造型。

為了滿足人的腳型靜態與動態的舒適與安全感，世界各地，每年均革新製鞋產品。鞋款經過數世紀的演變，時尚精品鞋較特殊的名稱，也已漸被大眾認同。

① 1825 牛津鞋 (Oxfords)

牛津鞋就是通稱的紳士鞋，是典型的皮鞋。

在 1825 年左右開始，由英國牛津大學 (Oxford University) 的學生開始逐漸流行普及。這種鞋子穿起來舒適，並且適合在時尚場合，也適合在校園中行走。

隨著時間過去，這款鞋也被逐步改良，加入鞋帶、改為低跟、露出腳踝等設計。

② 1953 樂福鞋 (Loafer)

樂福鞋 (Loafer)，是一種淺鞋口沒有鞋帶的鞋款，因為方便穿脫，很快受到大家的喜愛。樂福鞋起初在歐洲並不普遍，可是傳入美國後，變成一種流行鞋。樂福鞋是一種大眾實用的休閒鞋，但現在穿著正裝時，也可穿著不含鞋帶的樂福鞋。因此，樂福鞋不僅是休閒鞋，也是正式的時尚流行鞋，至2022 年，全世界的人大部分仍都穿樂福鞋。

③ 1961 運動鞋 (Sport shoes)

台灣的牛頭牌運動鞋，也是當時通稱的球鞋。台灣王金樹先生於 1961 年建立牛頭牌商標，生產橡膠底與帆布面的運動鞋。1971 年到 1981 年，牛頭牌運動鞋稱霸整個台灣的市場，當時的牛頭形象和BUFFALO 標誌，便是台灣當時的基本亮點。

我從初中和高中年代，均穿著台灣牛頭牌運動鞋。可以說是當時台灣運動鞋的名牌，是運動鞋、休閒鞋的基本鞋款。

另，「中國強 China Strong」是台灣首創第一雙生膠大底專利的帆布鞋，品牌成立於 1960 年代末期，鞋底的橡膠純度及耐磨性較一般市面鞋款高，鞋品在當年也風靡全台灣。

④ 1964 勃肯鞋 (Birkenstock)

德國人勃肯 Johann Adam Birkenstock，1774 年，在當地註冊為鞋類製造商。

早在 1964 年，Birkenstock 將所知的技術做成一雙鞋，就是 1774 勃肯涼鞋的來源。主要生產涼鞋和其他休閒鞋，最具有代表性的產品有兩條帶子的涼鞋。其公司生產的鞋子統稱為「勃肯鞋」。勃肯鞋就是涼鞋，也是涼鞋式的休閒鞋。涼鞋的功能已影響全世界，發展變化成各種各式的涼鞋，目前已經成為世界各地流行的時尚鞋款之一。

⑤ 1979 袋鼠鞋 (Kanga Roos)

美國袋鼠鞋 Kanga Roos 誕生於 1979 年，跑步熱愛者 Robert Gamm，在鞋子上設計一個拉鍊式的小口袋，在跑步過程中，為了方便與安全，可將鑰

匙、硬幣或鈔票，放入鞋的口袋中。因此功能類似
袋鼠，稱之為袋鼠鞋。袋鼠鞋就是合乎使用者需求
之實用的功能鞋。目前已經發展各種式樣的袋鼠
鞋。

⑥ 1986 豆豆鞋 (Tod's Gommino)

駕車的時候應該穿什麼鞋最適當？需要注重防滑、
輕便、耐磨及安全，因而產生鞋底由 133 顆橡膠
粒打造設計成的平底鞋，這個平底鞋甚受新潮的男
女歡迎，不僅駕車、工作、休閒生活、正式及非正
式的場合均適合穿用。輕便、舒適、優雅、時尚，
就是 1986 年的 Tod's 的代表鞋品－豆豆鞋。

⑦ 健康鞋 (Healthy Shoes)
A.1990 氣墊鞋 (Air Shoes) 是健康鞋

1990 年代台灣台中一位年輕的黃英俊在打籃球
時，為了要跳躍投籃，因此想到鞋墊用氣泡式
的方法，幫助人體的行動與跳躍。此種發明在
亞洲、美國均申請專利。惟此功能被美國的耐
吉拿去使用，台中的黃先生控告美國的耐吉侵
犯專利權，結果耐吉付一巨款給黃先生和解。
從此氣墊鞋成為耐吉所有，然而全世界的人都
知道，此種會呼吸的鞋子，是亞洲的台灣人發
明的。

B.2000 病理鞋是健康鞋

2000 年代，當我在台灣台中財團法人鞋技中心擔任總經理時，設置了健康鞋。當時有不少的人因為腳型變形，有的是內外八字，有一些是腳底扁平腳，沒有足弓，一般的鞋子穿著會腳痛。因此這些人常到鞋技中心，特別訂製適合他們穿的鞋子，當時鞋技中心把他們稱做「病理鞋」，因為是依照個人腳的需求特別訂製，所以價格會比一般的鞋子略貴。

鞋技中心也和台大醫院復健科合作，復健的病人可到台中鞋技製作適合的鞋子。當時我在思考，病人穿到此種特殊的鞋子之後，可以減輕或消滅病痛，讓腳站立或行走舒適，因此我要求把此款病理鞋命名為健康鞋。

C.2009 奇摩鞋 (Kimo) 是健康鞋

德國 KIMO 鞋子為皮革製作，講求舒適的設計，2009 年，Kimo 德國手工氣墊鞋正式上市。現代人深受足底疾病困擾的比例甚多，Kimo 鞋款考慮人們長時間穿著所需要的舒適度。皮革縫製，鞋墊 (中底) 及內裡使用天然皮料，讓足部保持在舒適、透氣的狀態。「Kimo 德國手工氣墊休閒鞋」為「德國品牌健康鞋」。

⑧ **工作鞋 (Steel toe shoes)**

工作鞋又叫做安全鞋，也稱呼為鐵頭鞋。因為鞋頭
的內部包著一層保護腳趾的鋼片，可以防範工廠上
方掉下來的重物傷害腳趾。

工作鞋發展演變到 20 世紀後的橡膠鞋底，前方向
上凸起保護腳趾，後方跟部也加一層保護腳跟。

⑨ **蟑螂鞋 (Trippen Sparta)**

德國專業製鞋品牌 trippen 的一種鞋型，由設計師
Angela Spieth 與 Michael Oehler 共同創立，鞋帶
孔移到鞋身的兩側，左右交錯的鞋帶成為鞋款的最
大特色。

基本款深咖啡皮片形成，鞋帶兩邊綁成一個鞋型。
之後產生娃娃鞋與洞洞鞋。

四．結語：時尚精品品牌的未來

1. 世界大戰前，時尚精品流行，以法國巴黎為核心。
 大戰後義大利的米蘭則成為國際人士心目中，時尚精品流行的核心地。米蘭的時尚創新精品，年年革新發表，每位設計師的名字均為該商品的品牌，義大利善於發表與推廣，因此，米蘭的時尚精品品牌馳名世界。

2. 影響世界的三大設計運動，產生在歐洲。義大利的文藝復興運動，英國的工業革命運動，與德國的包浩斯設計創新運動。
 1989 年的日本名古屋設計博覽會，1995 年的台灣國際設計活動與大展，改變了歐美設計界對亞洲設計的看法，逐漸的表現亞洲的設計組織力量。

3. 時尚精品的特色：
 A. 產品外觀具視覺傳達的魅力，外型優美，包括材質運用，表面處理之自然宜人光澤或霧面表現。
 B. 適合需求與使用，舒適好用。
 C. 品質優、耐用、易保管收藏、整潔。
 D. 高雅珍貴，具價值感，隨著時代科技發展創新。

4. 設計與生產製造，相輔相成，而消費大眾的生活水準與需求，是支持設計創新的動力。時尚品牌的未來，即在不斷創新設計流行，滿足人類生活的需求。

工業產品設計與時尚精品，均從企劃創新設計製
作，誕生品牌。進而策略行銷推廣管理，建立大眾
心中優質的國家、企業與商品品牌形象。

品牌形象之持續發展，需要各類創新設計人才，義
大利的設計教育，代代革新相傳。

五 . 義大利的設計教育
Design Education in Italy

Chapter

5

五．義大利的設計教育
Design Education in Italy

（一）義大利米蘭藝術與時尚設計大學

1. 國立米蘭普雷拉藝術大學
Milan, the Brera Academy

1999 年 6 月 15 日星期二，天氣晴朗。

晚上 7 點半到 9 點半，台灣經濟部駐米蘭辦事處許志仁主任，在米蘭有名的 Sabatina 餐廳宴請台灣來的貴賓，台灣台南藝術大學漢寶德校長與台灣留義大利米蘭的藝術家蕭勤教授及夫人，由我當陪客，主食是義大利的海鮮麵。

第二天，6 月 16 日星期三。

上午 9 點到 12 點，漢寶德、蕭勤、許志仁與我四人前往米蘭著名的藝術學院，拜訪技術與行政兩位校長，抽煙斗的技術校長是一位義大利有名的油畫家。該校進門為拱形門的廣場，進門以後之內庭陳列一些雕塑藝術作品，充滿藝術創作的氣氛。

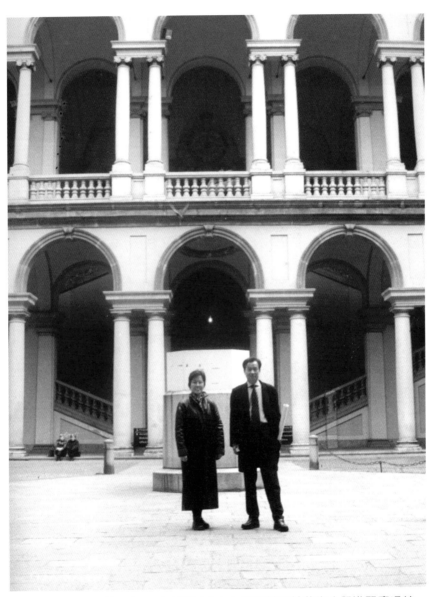

圖 1.1999 年鄭源錦 (右)、李榮子 (左) 在米蘭普雷拉藝術大學進門廣場前。

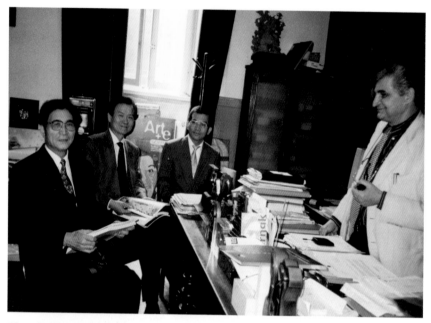

圖 2. 校長 (右 1)、許志仁主任 (右 2)、鄭源錦 (右 3)、漢寶德 (右 4)。

校長室之牆面為浮雕，並陳列油畫作品。

離開學校之後，許主任請我們三人在學院對面義大利式的 Bar 餐廳午餐。下午 3 點半到 4 點半，我再陪他們參訪歐洲設計學院，這是一所米蘭以電腦功能執行產品設計有名的學府。晚上 8 點，由蕭勤教授作東，邀請我們在「台灣料理」晚餐。在米蘭，以台灣料理品牌命名，很特別。料理之菜色味道，甚具台灣的代表性。台灣料理之室內設計簡潔，牆柱上也掛著蕭勤教授的兩三幅小型油畫作品。蕭勤教授於 2021 年春在台北舉辦個人油畫展。大與小型的作品均齊全，很成功。

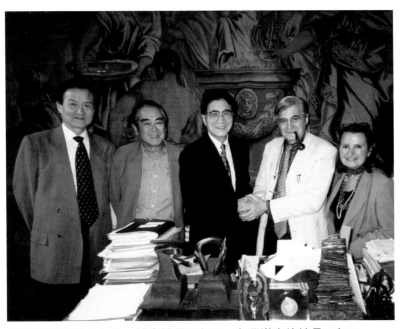

圖 3. 行政校長 (右 1)、技術校長 (右 2)、台灣漢寶德校長 (右 3)
萧勤教授 (右 4)、鄭源錦 (右 5)。

圖 4. 校長 (右)、鄭源錦 (左)。

2. 米蘭與羅馬藝術大學 NABA-NUOVA ACCADEMIA DI BELLE ARTI

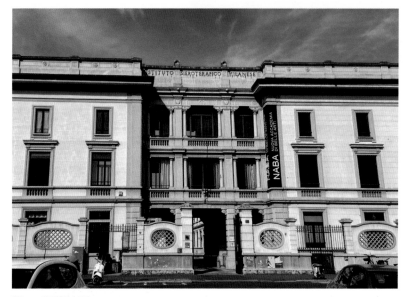

圖 5. 米蘭校區

Nuova Accademia di Belle Arti NABA – 米蘭藝術大學設立於 1980 年,是義大利之國際知名的藝術和設計學院。擁有大學和碩士學位課程,並採用義大利語和英語雙語教學。

重視研究專業技能,NABA 米蘭藝術大學一直與知名的設計公司和工作室建立合作關係,學生有機會參與企業界提供的實際專案設計。這是 NABA 米蘭藝術大學的特色,學生畢業後的就業率很高。

NABA 米蘭藝術大學米蘭校區坐落於風景優美、歷史悠久的 Navigli 地區，校園由 13 座現代建築組成，佔地面積 17000 多平方公尺。確保學生的作品能盡可能實際與時代接軌，NABA 米蘭藝術大學共有來自全世界 70 多個國家和地區的 4000 多名學生，整個學校擁有多元文化環境。

為了能在羅馬給學生提供機會發展設計技能，2019 年在羅馬開設了全新校區。位於羅馬中心地區，毗鄰舉世聞名的羅馬古蹟、藝術博物館和熱鬧的街區，擁有實驗室，學生活動空間、休息室與圖書館。

學校設計相關科系包括：
傳播與平面設計、設計、時尚設計、媒體設計與新技術、佈景設計、視覺藝術。

在時尚設計，專注於理論和專案科目雙向教學，為未來設計師提供與義大利時裝體系密切相關的當代和創新培訓。

課程之特色，導入時尚和創意領域經驗豐富的專業人士和領導者指導學生，幫助學生發展專業技能，創造自己的設計能量並嘗試新的技術，使學生能夠明確了解個人興趣與未來職涯發展。

3. 米蘭時尚設計學院 Istituto Secoli

圖 6. 設計學院時尚作品發表會 (註 1)

Istituto Carlo Secoli 創立於 1934 年，為義大利與世界各地有心研究時尚產業的人士的專屬課程，學生根據實際的生產步驟與環節，創造「made in Italy」的時尚精品。學校提供專業經理人與公司決策者，企劃設計製造研究的優良學校。

台灣到米蘭研究服裝設計的人士不少，例如黃明珠小姐，在 1999 年 4 月特別向我表示，她在米蘭研究服裝設計的辛勤過程。通常從一般的服裝設計製作開始，其次要練習打版，進一步為化妝與男裝的設計製作，最深的階段為舞台劇的服裝設計。每一階段，均經過企劃、設計製圖與製作。每階段考試通過後，均可獲得階段性的結業證書。

4. 佛羅倫斯馬蘭戈尼
歐洲藝術與時尚設計學院 Istituto Marangoni

圖 7.Istituto Marangoni 佛羅倫斯時尚與藝術學院 (註 2)

佛羅倫斯的馬蘭戈尼學院 (Istituto Marangoni) 成立於 1935
年，是專業時裝設計學院。為義大利教育部所認可的專業時
裝藝術學院；發展至今近百年，已成為國際知名的專業機
構，學生來自全球，培訓逾四萬名的專業人才。

5. 佛羅倫斯柏麗慕達
服裝設計與時尚學院 POLIMODA

圖 8. 佛羅倫斯柏麗慕達服裝設計與時尚行銷學院 (註 3)
polimoda Institute of Fashion Design and Marketing。

POLIMODA 義大利佛羅倫斯柏麗慕達服裝設計與時尚行銷
學院，1986 年創立。原名 Politecnico Internazionale della
Moda，由紐約 FIT 流行設計學院副校長 Shirley Goodman
與佛羅倫斯時尚品牌 Emilio Pucci 創辦人 Don Emilio Pucci
聯手創建的時尚教育中心。Poli 意為「綜合的」，Moda 意

為「時尚的」。第一批招收的學生在佛羅倫斯市中心 Villa
Strozzi 上課，1992 年，專門針對織品與布料的第二校園
於 Prato 落成。2000 年專精於設計教育的第三校區在 Via
Baldovinetti 開課。

2006 年，Salvatore Ferragamo 集團首席執行官 Ferruccio
Ferragamo 出任 POLIMODA 時尚學院董事長。

商務類課程包括：
時尚商務、時尚行銷管理、時尚藝術指導、產品管理、時尚
數位策略。

設計類課程包括：
時尚設計、時尚工藝設計、時尚造型、時尚配件設計、時尚
設計管理。

POLIMODA 義大利佛羅倫斯服裝設計與行銷管理學院聘用
在時尚產業擁有廣泛人脈與豐富經驗的教授教導學生第一手
時尚資訊，學生畢業之後與時尚產業無縫接軌。教授團隊來
自時尚產業不同範疇，舉凡時裝設計、行銷、管理、品牌、
廣告、趨勢預測、鞋品設計、打版、研究等等，皆有業界人
才投入時尚教育行列。

(二) 義大利的設計大學

1. 米蘭多摩士設計學院 DA(Domus Academy)

圖 1. 米蘭多摩士設計學院

DA 為一所馳名國際的設計學院，位於米蘭市中心，是一所私立的設計大學，英義雙語教學。研究生來自歐美亞各國，來自台灣的留學生很多。我拜訪過此設計學院數次，也應邀參加設計交流的活動。

蘇玲瑛小姐是台灣室內設計師來多摩設計學院留學，她的專題畢業著作是光線照明的研究，我與她在米蘭討論設計問題數次。當畢業著作發表會的當天，我前往參觀畢業著作，除了蘇玲瑛的照明設計之外，來自台灣的留學生有的是展示改良式的旗袍，有的是創造新的女鞋，多摩士設計學院隨著個人的興趣與專長自由發揮，甚受歐美亞洲學生的歡迎。

2. 米蘭歐洲設計學院
Istituto Europeo di Design

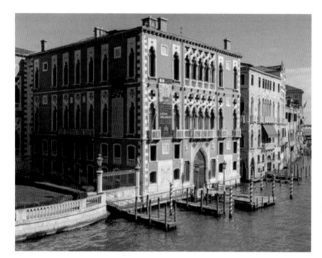

圖 2. 米蘭歐洲設計學院 (註 1)

米蘭歐洲設計學院也位於米蘭的市中心。成立於 1966 年，時尚、設計、視覺藝術與管理等四大課程領域之專業教育。

1999 年在蕭勤教授的引薦下，我與許志仁主任陪著台南來的漢寶德校長參訪此設計學院，這個學校的教學特色是利用電腦做設計非常優秀的教育機構。我們米蘭台北設計中心的設計師 Spina，就是畢業於歐洲設計學院，他的電腦設計技術算是優秀的一位。此外，米蘭台灣商會的會長陳光儀，他的兒子 Paulo Chen，當時就在歐洲設計學院三年級的學生。由於他們兩位的優秀的設計表現，讓我體會到米蘭歐洲設計學院，善以應用電腦科技表現產品設計，為優良的學府。

3. 米蘭設計技術學院 SPD (Scuola Politecnica di Design)

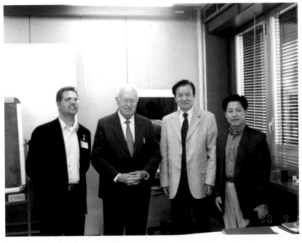

圖 3.
中左：SPD 校長，左為校長秘書，右中為鄭源錦，右為陳振甫 (台灣銘傳大學設計系主任)。

1998 年 9 月我在米蘭台北設計中心擔任總經理時，台北銘傳大學設計系的陳振甫主任來訪，他希望能夠利用有限的時間去拜訪米蘭有關的設計大學，適巧在米蘭留學和我來往甚密切的江宜勳小姐在場，因此透過她的推薦，她陪同我們到她留學的米蘭設計技術學院參訪。

SPD 校長薩爾瓦托勒教授 (Prof. N.Di Salvatore) 對台灣的來賓很親切，知道我是米蘭台北設計中心的總經理，把我與陳振甫主任當貴賓接待，校長由一位年輕的男秘書擔任義大利與英文的翻譯，因此我們大家溝通相處甚為愉快。該校之設計系學生很多來自國外，包括歐美亞各國的留學生。該校的產品設計、平面設計與室內設計均甚專業。

圖 4. 米蘭設計技術學院 SPD 學生作品

圖 5. 米蘭設計技術學院 SPD 學生作品

4. 米蘭設計科技大學 Politecnico di Milano

圖 6. 米蘭設計科技大學 (註 2)

米蘭的國立大學各有專精,包括米蘭科技大學(建築、工程及設計)、米蘭大學(醫學及社會科學)、博科尼 Bocconi 大學(商學及管理)、布雷拉美術學院 Accademia di Belle Arti di Brera(Fine Art)。米蘭科技(理工)大學是米蘭規模最大、歷史悠久的大學,可是台灣的留學生很少進入本大學。

米蘭科技大學創立於 1863 年。科技大學與產業之間的關係甚好,為產業進行設計實務研究的學校,米蘭科技大學的設計學院包括工業設計、藝術、傳達、電影、室內設計、家具設計、時尚設計等,碩士課程為 Master of Science,學士課程為全義大利文授課,碩士有的是英文授課。

1999 年間,我在米蘭服務時,台灣的留學生幾乎都在多摩

士設計學院以及歐洲設計學院，然而幾乎沒有台灣的留學生在
米蘭科技大學。當時有一位台灣來義大利非常優秀的女生，顏
凱萍 (Coral Yun)。她年輕時隨著父親因工作關係到美國念書，
她的英文非常優秀，講聽寫如同美國人。她因嚮往義大利而到
米蘭，她想到國立的米蘭科技大學念設計，因此她到米蘭以後
半年的時間關在家裡面，由電視、收音機及書本勤練義大利文，
半年以後她義大利文聽說寫都很流利，因此她順利的從國立米
蘭科技大學工業設計系畢業，她告訴我她是唯一的台灣留學畢
業生。

由於她英文、義大利文都非常的優秀，對設計也深感興趣，因
此她常來找我，也幫了我在設計工作上很多的忙，內心非常欣
賞這位優秀的女設計師。

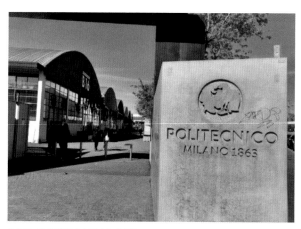

圖 7. 米蘭設計科技大學

5. 義大利波隆那大學 University of Bologna

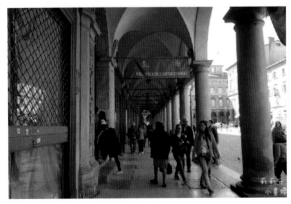

圖 8. 波隆那大學的走廊 (註 3)

義大利有很多精緻的建築。最特別的是，1088 年成立世界
最古老的波隆那大學 (University of Bologna)，是一所研究
型的綜合大學。此大學與法國巴黎大學 (paris)、英國牛津
大學 (Oxford,UK) 、西班牙薩拉曼卡大學 (Universidad de
Salamanca)，號稱歐洲四大最早期的高等學府。

波隆那大學是最早採取多校區結構的義大利大學之一。自
1989 年，波隆那大學就以多校區的方式運作。每個校區都
良好地融入所在城市，每個校區都有學院、系、本地組織。
每個校區都積極辦理教學和科研活動，保持與公共和私人利
益的互惠交流，是推動本地經濟和社會發展的重要力量。

波隆那大學在人文藝術類，於文藝復興時期，培育相當多的
建築師、建築理論家、油畫家、版畫家、雕塑家及藝術理論
家。

五．結語：

義大利的設計理念，淵源自建築文化設計，之後產生工業設計、家具設計、生活用品設計、空間規劃設計與包裝及服飾用品等時尚設計。而義大利的設計教育文化背景，在環境變遷的文化中，依實際需要產生教育學府。

教育與產業相輔相成，年年創新發表，創造時尚潮流。當代的科技工業設計、服飾用品時尚設計、視覺傳達設計、藝術創作品，以及設計創新、精工製造、行銷推廣與消費需求、國際創新設計經營管理的研究、反仿冒等，成為義大利設計教育的關鍵目標與方向。

〈感悟〉義大利為什麼令人嚮往？

義大利的形象是「時尚創新設計」，日常生活上看到的衣食住行育樂，均經過構想創新與企劃設計。

1. 建築精緻的 經典古文化

(1) 米蘭多摩大教堂

義大利代表性的百年經典大教堂建築。外觀、室內、屋頂均為特殊傑作。

米蘭郊區的一所小教堂內，擁有馳名世界的「達文西最後的晚餐」。

(2) 羅馬的石塊砌成的雄偉建築與教堂

羅馬競技場與噴水池之觀光聖地，為永垂不朽之傑作。

梵諦岡震撼全球的建築與博物館，擁有世界馳名的「米開朗基羅之創世紀」與拉斐爾永恆世界的傑作「雅典學院」。

(3) 佛羅倫斯的藝術創作

文藝復興的發源地，經典藝術作品馳名世界。

(4) 威尼斯的精緻經典建築與聖馬可廣場令人嘆為觀止，為世界建築設計界研究的典範。

(5) 義大利具有不可取代的文化地位

義大利從北部的杜林,到南部的拿波里均充滿了人類獨特經典的空間與建築。義大利盛產花崗石,石材優美實用,馳名全球。

義大利的石雕、油畫作品、影響設計與聲樂等,均為創作的精華,必須親身體會,始能領悟其偉大。

2. 現代美食之視覺美感生活設計

海鮮、麵、披薩、咖啡、啤酒、乳酪等美食,令人難忘。其實,台灣與中國的食材,比義大利更豐富。可是,為什麼義大利的美食馳名世界?

因為義大利的美食有企劃設計的力量。設計、創新、舒適。例如,餐盤與食物的配置,又如拿鐵咖啡 latte coffee,飲料之圖樣設計,呈現餐具加食品之視覺設計魅力,為義大利最大的特色。室內與戶外、咖啡、啤酒、乳酪等,白天、黃昏、夜晚,均自由舒適,享受生活天堂。

3. 務實的設計專業創新教育

設計的研究,如欲取設計博士學位,最好在歐洲的英國,或美洲的美國等英語國家。如欲研究設計創新實務,則以德國、義大利等非英語系國家作為方向。

義大利專業的專科教育很多，活潑感性。產品設計、衣飾設計教育均如此。例如米蘭的普雷拉 (Brera) 藝術學院，以及雙語教學的多摩士 (Domus) 設計學院，強調生活材質的運用與創新實用的精神。

4. 為什麼義大利的設計馳名世界？

(1) 尊重原創設計 - 代代相傳的傳承文化

設計強調思考創新的文化，設計師與產業界互敬互助。建立設計哲理，並慎重推廣，成為代代尊重相傳的義大利設計史。

義大利人善用石材與塑膠材，日用產品、交通工具以及衣服、鞋、袋包箱與珠寶時尚創新設計，均為義大利的特色，設計師的姓名，就是產品的標誌，知名品牌在世界很多。

義大利的設計，善用圓弓形與曲線之美。觀察米蘭多摩教堂，米蘭普雷拉藝術大學之外觀，以及威尼斯的建築等，均可體會義大利設計之美。

(2) 精工細活，追求精緻

時間累積精緻的設計執行成果

例如我在米蘭住家樓下約 30 坪的走廊，包括兩邊的牆面與拱形天花板，房東請人油漆。費時一個月始完成。

油漆團隊花了一整天的時間勘查現場，再用一個禮拜的時間修補，之後再用三天的時間再作細部的修補，然後開始打底漆。檢查完後再上一次漆，再檢查修補再油漆，一個月以後完成。油漆非常的精緻，走廊煥然一新。此時我感受到義大利精工細活的效果，如果換成有些東方國家，約一個禮拜至十天一定完成。

(3) 生活流行消費品 - 創新換新

定期淘汰換新，百貨公司與專賣店之季節大拍賣 on sale 即是一個實際的手法。

生活流行用品每年追求創新，吸引消費大眾，持續走在消費市場上的前端。

義大利為什麼會令人心神嚮往？看不盡的各地深廣的美景，言語難以表達。需每個人自己體會，親身到義大利後再回來思考品味。東西南三面臨海的長靴型義大利半島與其他國家有何不同？它有何讓您回味的地方？沒有深入體驗獨特國家，不易了解其千年的文化與累積各年代的時尚創新設計特色？每一代的人，因時代潮流變化而觀念不同；惟尋求創新價值的方向相同，理想永恆。

鄭源錦 2023

參考文獻 References

第一章之（七）

P73 大紀元 / 義大利佛羅倫斯記者站報導 (2022.05.25)

P74 阿西西 / 維基百科 https://zh.wikipedia.org/zh-tw/ 亞西西的聖方濟各聖殿

第三章之（四）

P164 NATUZZI 官方網站 http://www.natuzzi.com.tw/about.php

P165 Poliform 官方網站 https://www.poliform.it/en/

P166 Poltrona Frau 官方網站 https://www.poltronafrau.com.tw/

P167 Home Journal 著名設計品牌 Giorgetti 120 年的傳奇故事 / Cherry Lai 報導 (2019.10.24)

P168 西華義大利進口家具官網 https://www.high-point.com.tw/index.html

第三章之（六）

P173 一級方程式賽車 / 維基百科 https://reurl.cc/91a4dX

法拉利 / 中文百科知識 https://reurl.cc/bGA95v

法拉利汽車 / 維基百科 https://reurl.cc/lZADdA

Esquire HK 一個追求極速的故事 / 回顧 Ferrari 製作超跑的發展歷史 / Desmond Chan 報導 (2021.02.10)

P179 羅密歐 - 維基百科 https://reurl.cc/7jmkr5

戰前阿爾法羅密歐（一）：Alfa Romeo 由來與賽車起源 (2017.4.21) https://reurl.cc/4Xno4L

P181 飛雅特汽車 / 維基百科 https://reurl.cc/aaAVn9

P184 藍寶堅尼 / 維基百科 https://reurl.cc/ymG7rM

P186 瑪莎拉蒂官方網站 https://www.maserati.com/tw/zh / 品牌 / 品牌歷史

P188 帕加尼 / 維基百科 https://zh.wikipedia.org/zh-tw/ 帕加尼

第四章之（一）

P195 VERSACE 官方網站 https://www.versace.com/tw/en/

P201 Valentino 官方網站 https://www.valentino.com/en-tw/

P206 gucci 品牌官網 https://www.gucci.com/hk/en/

維基百科 https://reurl.cc/MXV8zX

P214 Bottega Veneta 品牌官網 https://www.bottegaveneta.com/en-tw

P217 armani 品牌官網 https://www.armani.com/en-tw

　　　維基百科 https://zh.wikipedia.org/ 亞曼尼

P223 Prada 品牌官網 https://www.prada.com/tw/hk.html

　　　https://zh.wikipedia.org/wiki/ 普拉達

P229 FENDI 品牌官網 https://www.fendi.com/tw-zh/

P234 zegna 品牌官網 https://www.zegna.com/tw-tw/

P237 TOD'S 品牌官網 https://www.tods.com/ww-en/home/

P243 Dolce & Gabbana 品牌官網 https://www.dolcegabbana.com/en/

P249 Ferragamo 品牌官網 https://www.ferragamo.com/en-tw/

P255 Giuseppe 品牌官網 Zanotti https://www.giuseppezanotti.com/wo

P258 MaxMara 品牌官網 https://world.maxmara.com/

P264 BVLGARI 品牌官網 https://www.bulgari.com/zh-tw/

P269 FILA 官方網站 https://www.fila.com.tw/pages/about-us

第五章之 (一)

P288 Italia Oggi 今日義大利留學 ／ NABA 義大利米蘭藝術大學留學

P290 Italia Oggi 今日義大利留學 / 米蘭時裝打版設計學院

P291 Italia Oggi 今日義大利留學 /

　　　Istituto Marangoni 歐洲時尚藝術與設計學院

P292 Italia Oggi 今日義大利留學 ／ POLIMODA 佛羅倫斯時尚學院

參考圖片 Reference picture

第一章之 (一)

P20 (註 1) 圖 15. MILAN History, art, monuments / Publisher ITALCARDS / P.40

P21 (註 2) 圖 17. MILAN History, art, monuments / Publisher ITALCARDS / P.42

第一章之 (二)

P25 (註 1) 圖 2. 文學城 / 論壇 / 世界風情 / 義大利 (2020.03.01) 南俠拍攝
https://bbs.wenxuecity.com/travel/625171.html

第一章之 (三)

P26 (註 1) 圖 1. 鄭源錦台灣設計史 P.433

P27 (註 2) 圖 2. 台灣富達麗 FUDARI 2022 專刊

P31 (註 3) 圖 9. 大雄設計標誌 https://www.youtube.com/channel/UC_YHyr RrMzjJ84qzPDlcGmA

第一章之 (六)

P53 (註 1) 圖 21. 自由時報 自由體育 (2020.12.03) 美聯社 / 體育中心 / 綜合報導
https://www.tpenoc.net/game/rome-1960/

第一章之 (七)

P72 (註 1) 圖 1. 自由行遊記、旅遊情報網站 / 遊記分享 / 義大利自由行 / 佛羅倫斯自由行 / 大衛像・學院畫廊・佛羅倫斯・義大利自由行・第十七站 / 作者 Travio (2014.05.04)

P73 (註 2) 圖 2. 大紀元 / 張清颷拍攝 (20.22.5.27)

P74 (註 3) 圖 3. 維基百科 https://zh.wikipedia.org/zh-tw/ 亞西西的聖方濟各聖殿

P75 (註 4) 圖 4. 義大利 世界七大奇蹟之比薩斜塔 Torre di Pisa
https://moonsally.com/pisa-tower/

P78 (註 5) 圖 8. VENICE HEART OF THE WORLD,BONECHI EDITORE,Concessionario per Venezia,ROBERTO BENEDETTI / P.9

P80 (註 6) 圖 11. Guided Day Tour Murano & Burano & Torcello

P81（註7）　圖 12. BOLOGNA 2000

P82-83（註 8-9)圖 14-15. 元氣網 / 有元氣 / 杜兆倫整理報導 (2016.08.09)
　　　　　　　　https://health.udn.com/health/story/7532/1870594

P83（註 10）圖 16. jchin123 的網誌 https://album.udn.com/jchin123/photo/
　　　　　　　　1162889

P84（註 11）圖 17. 無憂無慮江莉莉 https://lilyc0123.blogspot.com/2007/09/
　　　　　　　　blog-post_08.html

P84（註 12）圖 18. 大紀元時報 /Fotolia、Shutterstock、Getty Images
　　　　　　　　(2020.02.27)

P85（註 13）圖 19. Andrea Bocelli - If Only (feat. A-Mei 張惠妹)
　　　　　　　　https://www.youtube.com/watch?v=l4SHC6hkUTE

第二章之 (一)
P98（註 1）　圖 6. 2002 THE SHOEVENT MICAM

第三章之 (三)
P150（註1)　圖 13. pininfarina 法拉利汽車 (Pininfarina EXTRA DESIGN) / P.7
P152（註2)　圖 14.GIUGIARO DESIGN / P.5,P.35
P154（註3)　圖 16-19. GIUGIARO DESIGN II From Express Train to
　　　　　　　　　　Earring / P.72, P.76

第三章之 (四)
P157-168　家具品牌 Logo / 圖片來源於 https://www.bebitalia.com/en-us/
P157（註 1）圖 1. Il design italiano / P.32
　　　　　　　　B&B Italia logo 來源：https://www.bebitalia.com/en-us/
P159（註2)　圖 3. IMMAGINE DI UN' AZIENDA
P160（註3)　圖 4-6. Indice / Divani:Poltrone & Complementi /
　　　　　　　　　Busnelli Gruppo Industrale
P162 （註4)　圖 7. ADI DESIGN FUTURE PHILOSOPHY / P.159
P162 （註5)　圖 8. MODERN ART 現代美術 / P.15
P163 （註6)　圖 9. ADI DESIGN FUTURE PHILOSOPHY / P.99

第三章之 (五)
P169 （註 1)圖 1-7. 1999 米蘭自行車與摩托車展示手冊

第三章之 (六)

P173-188 汽車品牌 Logo/ 圖片來源於各品牌官網

P175 (註 1) 圖 1-5. 法拉利官方網站 https://www.ferrari.com/zh-CN /
　　　　　　　　UNIVERSE / History

P178 (註 2) 圖 6-7. Pininfarina , siudi e ricerche

P180 (註 3) 圖 8.　CarStuff / Alfa Romeo Giulia / Stelvio　Quadrifoglio
　　　　　　　　(2020.05.11)
　　　　　　　　https://www.carstuff.com.tw/car-news/item/31659-2020-
　　　　　　　　alfa-romeo-giulia-stelvio-quadrifoglio.html

P183 (註 4) 圖 9.　國王車訊 https://www.kingautos.net/31330

P185 (註 5) 圖 10. 世界高級品 https://www.luxurywatcher.com/zh-Hant/
　　　　　　　　article/27376

P187 (註 6) 圖 11. Maserati TW 官方網站 https://www.maserati.com/tw/zh/
　　　　　　　　models/mc20-cielo

P189 (註 7) 圖 12. 發燒車訊 https://autos.udn.com/autos/search/Pagani

第四章之 (一)

P195-269 時尚精品 Logo 來源於各品牌官網

P193-259 義大利米蘭名店街櫥窗 / 由米蘭黃曉蓮提供(2023.03)

P198-266 義大利時尚專櫃精品 / 翁能嬌拍攝於台北信義區(2023.03)

P200-265 義大利時尚專櫃精品 / 翁能嬌攝於馬來西亞吉隆坡精品區(2023.04)

P211-213 義大利Gucci專櫃精品 / 翁能嬌拍攝於台北京站(2011.07)

P236-268 義大利時尚專櫃精品 / 翁能嬌拍攝於台北晶華酒店精品區(2023.04)

P271-273 FILA專賣店 / 翁能嬌拍攝於台北市政府捷運站區(2022.07)

第五章之 (一)

P290 (註 1) 圖 6. https://www.secoli.com/

P291 (註 2) 圖 7. https://www.istitutomarangoni.com/en

P292 (註 3) 圖 8. https://www.polimoda.com/

第五章之 (二)

P295 (註 1) 圖 2. https://www.ied.it/en

P298 (註 2) 圖 6. https://www.polimi.it/en

P300 (註 3) 圖 8. https://www.unibo.it/en

作者 Author

一生以意志力克服困難，促使台灣設計
踏上世界舞台的設計舵手！

鄭源錦 設計博士 Dr. Paul Cheng
（台灣苗栗人）

國際工業設計社團協會 ICSID

　　　　　　　　　　1989-1993 常務理事
　　　　　　　　　　亞洲區台灣顧問
台灣大同公司工業設計組織　首創主管
台灣外貿協會設計處　　　　創處長
台灣外貿協會設計中心　　　首任主任
台灣設計創新管理協會　　　創會長

德國留學回臺後擔任大同公司工業設計主管，開啟台灣企業設
置工業設計組織之先河。在大同建立台灣企業規模百人的國
際設計組織，設計師包括台灣、德國、荷蘭、美國與日本等
(1966-1979)
財團法人外貿協會設計處 / 創辦處長，設計中心 / 創辦主任
(1979-1998)
財團法人義大利米蘭台北海外設計中心 / 總經理 (1998-2000)
財團法人鞋類設計暨技術研究中心 / 總經理 (2000-2002)
台北中華傳播公司 / 視覺傳達設計師 (1965-1966)
大同工學院 / 工業設計科第一屆導師 (1966-1969)
台北市立成淵中學美工科專任教師 (1964-1966)
桃園縣立龍潭農校美術科專任教師 (1960-1962)

一. 學歷

1. 英國 國立萊斯特 - 德蒙佛大學 De Montfort University / UK 設計科技 / 設計管理博士 (雙博士)
2. 英國 國立布魯內爾大學 / Brunel University，London West，UK / 設計博士後研究員
3. 德國 國立埃森福克旺造型大學 / Essen University，Deutschland / 工業設計研究所畢
4. 台灣 國立師範大學 / 藝術系畢
 省立苗栗中學高中部畢 / 縣立苗栗中學初中部畢 / 苗栗大同國校畢

二. 協會服務

1. 台灣設計創新管理協會 (DIMA) 創會理事長 (2004)
2. 中華民國工業設計協會 (CIDA) 理事長 (1995-1997)
3. 中華民國美術設計協會理事，常務理事
4. 德國工業設計協會海外會員
5. 南非工業設計協會海外榮譽會員
6. 墨西哥工業設計協會海外榮譽會員
7. 台德科技協會理事

三. 教育服務

1. 創辦大同工學院工業設計科，並擔任第一屆導師 (1966)
2. 創辦台灣全國大專院校新一代設計展 (1981)
3. 台科大、北科大、成大、中原大學、銘傳大學、師範大學、

東海大學、大同大學、台中教育大學設計碩士班、博士班 / 口試委員及學校評鑑委員 (1980-2008)

4. 景文科技大學 / 視覺傳達設計系 / 專任教授 (2004-2008)

5. 大同大學 / 設計系所 / 碩博士班 / 兼任教授 (2008-2014)

6. 亞東科技大學、台灣科技大學、台北科技大學、台灣藝術大學、海洋大學、華梵大學、台中科技大學、亞洲大學、東海大學、中原大學、嶺東科技大學、雲林科技大學等校擔任兼任教授

四. 國際專業評審

義大利電子資訊 SMAU 國際展 / 國際設計評審委員 (1994)

五. 台灣專業評審

1. 台灣教育部評鑑委員

2. 台灣經濟部、國貿局、商業司、工業局、農委會、全國工業總會、台北市政府產業發展局、生產力中心、文化部；設計專案審查委員 / 評審 (1980-2008)

3. 台灣中央標準局專利編審與審查

4. 台灣手工藝研究所專業評審

5. 建立台灣鞋技中心優良設計獎與擔任評審

6. 承辦執行台灣第一屆車輛測試中心優良設計獎競賽與擔任評審

7. 台灣石材中心、GMP 協會與發明獎、金石獎等專業評審

六. 產案顧問

1. 台中宏全國際包裝人文科技博物館文獻與圖檔之建構
總顧問 (2010)
2. 台灣亞大經營管理協會顧問 (2020-2021)

七. 建立台灣設計國際舞台

1. ICSID 大會因台灣從墨西哥移至巴黎舉行 (1980)
2. 建立台灣全國企業優良產品設計獎標誌 G-Mark (1981)
3. 世界工業設計大會在美國華盛頓 (1985)
4. 世界工業設計大會在荷蘭阿姆斯特丹 (1987)
5. 新加坡 (1988) 與馬來西亞國際設計研討會 (1991)
6. 墨西哥國際設計集會 (1988)
7. 籌創設計自主之 ODM 與推廣運動 (1989)
8. 亞洲第二次世界工業設計大會在名古屋 (1989)
9. 第一次交流芬蘭、瑞典與挪威的設計力量 (1990)
10. 代表我國貿協於加拿大加入世界平面設計社團協會
(ICOGRADA)，外貿協會成為正式會員 (1991)
11. 代表台灣參加義大利米蘭 ICSID 常務理事會 (1991)
並拜訪義大利家具設計製造公司 Busnelli：Gruppo
Industriale
12. 貿協服務時，建立台灣海外設計中心
(德國、義大利、日本等 1992)
13. ICSID 常務理事會在芬蘭赫爾辛基舉行 (1992)
14. ICSID 世界設計大會在南斯拉夫舉行 (1992)
15. 台灣應邀與英國、西班牙、丹麥、日本在美國 Aspen

共同演講，促成美國擬定國家設計白皮書 (1993)

16. 參訪西班牙工業設計中心 DDI、DZ 及 CEDIMA (1994)

17. 創辦台灣史上第一次在台北舉行國際工業設計社團協會 ICSID 世界設計大會；將台灣帶入國際設計舞台，擔任創辦執行長，當選 ICSID 常務理事 (1995)

18. 代表台灣參加在古巴舉辦的 ICOGRADA 世界設計大會 (2007)

八. 應邀海外演講

1. 美國華盛頓 (1985)、日本名古屋 (1989)、新加坡 (1990)、瑞典斯德哥爾摩 (1991)、南非約翰尼斯堡、開普敦、德爾本 (1991)、墨西哥 (1991)、美國埃斯本 Aspen(1993)、日本大阪 (1993)、北九州 (1996)、荷蘭馬斯垂克 Maastricht(1996)、日本大阪 (1997)、名古屋 (1998)、義大利米蘭 (1999)、英國倫敦 Brunel University (2003)、古巴哈瓦納 Havana (2007)、中國泉州華僑大學 (2012)、晉江與泉州 (2013)。

2. 應邀在名古屋世界設計大會演講，美國工業設計協會理事長聽講後，來台簽約合作 (1989)。南非工業設計協會理事長聽講後，邀請鄭源錦至約翰尼斯堡、開普敦、德爾本三城市巡迴演講。 (1991)

3. 應邀在美國 Aspen 與英國、西班牙、丹麥、日本等五國共同演講後，美國工業設計協會，研析五國的經驗研訂美國設計白皮書，供柯林頓總統參考。(1993)

九．國際設計會議與合作案

1. 參加東京亞洲設計會議，成立亞洲設計聯盟 (1979.5)
2. 奧地利工業設計協會組團參觀台灣產業優良設計獎，並簽約交流合作 (1981)
3. 主辦台北亞洲設計會議 (1983.5)
4. 代表台灣貿協與加拿大設計協會在台北簽約交流合作 (1991)
5. 代表台灣與日本、韓國三國工業設計協會在台北簽約交流合作 (1995.9)
6. 代表台灣與英國設計協會在英國 Glasgow 合辦 ICSID、ICOGRADA、IFI 世界三大聯合設計大會，建立台灣國際設計舞台 (1993)

十．畫展

1. 2001 台北縣 (新北市) 政府文化局主辦美展展出，並擔任評審委員
2. 2018 自信之美水彩畫個展 (台北市八德路藝文推廣中心)

十一．獲獎

1. 榮獲台灣大同公司優良設計經營團隊獎 (1978)
2. 榮獲經濟部商業創意設計傑出獎 (2004)

十二. 著作

1. 台灣設計史 - 台灣設計策略的演變。華立圖書公司出版。
 The Development of Design Strategy in Taiwan
 Taiwanese Design History 1960-2020
2. 台灣設計創新的舵手 - 鄭源錦 (2005)。經濟部商業司出版。CPC 呂玉清採訪撰文
3. 台灣的設計政策 Design Policy in Taiwan(2002)。
 設計博士論文 UK
4. 鄭源錦設計論文集 Paul Cheng's Design Theses
 (1985-1997)
5. 西歐旅情 (新潮新刊) 志文出版社
 (1976 初版，1979 三版，15000 本)
6. 基本設計 Basic Design(1966，1000 本) 美亞出版社
7. 從現代設計的特殊技法 - 確立平面基本構成的教育
 The subject of instruction for basic design by
 employing special modern techniques (1966) 美亞書
 版股份有限公司

鄭源錦設計創新研究室 (Paul Cheng Design Studio)
地址：台北市內湖區康寧路三段 99 巷 28 號
e-mail：paulcheng3919@gmail.com
電話：0910-582-343

感 恩 Thanksgiving

父	鄭阿才	母	張愛妹
兄	鄭源福	嫂	巫梅蘭 - 姪女 鄭鳳娥
			姪孫 甘炎益
	鄭源海		郭二花
	鄭源和		張新蘭 - 姪女 鄭鳳鳳、鄭淳勻
			姪孫女 邱虹璇
姐	鄭金英	妹	鄭秀英
	陳何鄭順英		鄭梅英
	伍鄭玉英		鄭菊英 - 甥女 王怡文

伴	李榮子		
父	李訓呈	母	王茶
姐	李惠美		
弟	李勝雄		
弟	李勝和	姪子	李瑋倫
弟	李勝宏	弟媳	謝家溱
		姪子	李沛緹、李立業、李立詠

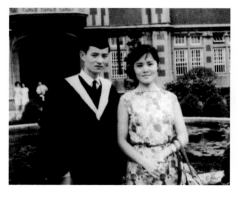
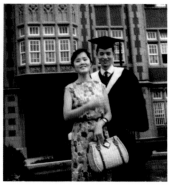

感 恩 Thanksgiving

鍾肇鴻（桃園縣立龍潭農校／校長）

郭　軔（台灣國立師範大學藝術系／教授）

李大祥（台北市立成淵中學／校長）

林挺生（台灣大同公司／總裁董事長）

王友德（台灣大同公司／產品開發處長）

李國鼎（台灣行政院經濟部／部長）

武冠雄（台灣外貿協會創辦人／秘書長／副董事長）

何明根（台灣經濟部工業局／副局長；GMP 協會／顧問，海洋大
學食品科系／教授）

黃隆州（台灣法人車輛研測中心總經理／董事長）

吳珮涵（台灣特一國際品牌顧問公司／執行長；吳珮湜／副總）

林幸蓉（台中東海大學工設系／教授）

翁能嬌（黎明技術學院／時尚袋包箱鞋設計／教授）

黃偉基（紡拓會／秘書長；貿協駐德國杜塞道夫設計中心／經理）

蕭有為（外貿協會產品形象／副處長；駐荷蘭辦事處／主任）

陳志宏（外貿協會產品設計處／工業設計組長）

陳源德（外貿協會產品設計處／工業設計組長）

賴登才（外貿協會產品設計處／工業設計組長）

梁慧蘭（外貿協會設計處長與工業局副局長／執行秘書）

曾漢壽（外貿協會產品設計處／副處長）

邱宏祥（台灣台北生產力中心設計部／協理）

感 恩 Thanksgiving

劉金賢董事長、謝衣玲總監 (台灣新北市大成刺繡國際企業)

曾德賢總經理 (台北泰可聯合國際企業，建築金石獎執行長)

高弘儒執行長、林盞總監 (台灣環宇國際包裝公司)

廖偉博總經理、陳筱薇總監 (台灣苗栗頭份連鴻冶金粉末企業)

謝家溱執行長 (台灣彰化加賀蛋糕麵包企業)

呂維成、黃文雄、田覺民、魏朝宏、賴輝助 (大同大學 / 工業設計)

陳世昌、張三祝、高長漢、李宇成、莊信雄 (大同公司)

吳宏淼執行長、王瑞卿總監 (台灣譜記品牌策略設計公司)

鄒篪生、馬楚娟、唐煥崑、謝春玉、林秀香、林詩苹 (苗栗摯友)

黃國榮 (台北景文科技大學 / 視覺傳達設計教授)

林運徵、李朝金 (台中朝陽科技大學 / 工業設計系教授)

詹孝中 (台灣銘傳大學 / 商品設計學系教授)

許志仁 (經濟部駐米蘭辦事處主任、外貿協會董事長)

吳志英、劉溥野 (外貿協會駐米蘭設計中心經理)

朱紹仁總經理 (義大利米蘭龍門飯店)

呂昌平總經理、林憲章經理 (外貿協會駐日本大阪設計中心)

楊學太院長 (中國福建泉州華僑大學 / 設計學院)

感恩 Thanksgiving

Stefan Lengyel（Prof. Essen University, Deutschland／
　　　　　　　德國埃森造型大學工業設計教授）

Helge Hoeing（何英傑／德國埃森造型大學同學
　　　　　　　台灣大同公司工業設計組長）

Jerry Aoijs　（歐依斯／德國埃森造型大學同學
　　　　　　　台灣大同公司工業設計組長）

Sam Kemple（甘保山／美國設計工程師，大同公司工業設計師
　　　　　　　台灣經濟部工業設計顧問）

Kazio Kimura（木村一男／日本工業設計協會理事長
　　　　　　　名古屋設計基金會執行長）

Toyoguchi　（豐口 協／日本教育大學工業設計校長教授）

Yoshioka Michitaka（吉岡道隆／日本筑波大學工業設計教授）

Tom Cassidy（Prof. De Montfort University，UK／
　　　　　　　英國萊斯特，德蒙佛大學設計研究所所長教授）

Jenny Pearce（英國德蒙佛大學設計研究所教授）

Ray Harwood（英國德蒙佛大學設計研究所教授）

Ray Holland　（英國德蒙佛大學設計研究所教授）

June Fraser　（英國工業設計師協會會長，ICSID 理事）

鄭源錦、李榮子　敬上 2023

國家圖書館出版品預行編目 (CIP) 資料

再見・米蘭 =Dream Back to Milano /
鄭源錦 (Paul Cheng)、李榮子 (Eiko Lee) 作 .
-- 初版 .-- 台北市：翁能嬌出版：秀威資訊科技股份有
限公司經銷, 2023.11. 322 面；16.3x23 公分
ISBN 978-626-01-1870-9 (精裝)
1.CST：設計 2.CST：時尚 3.CST：工業設計 4.CST：
藝術教育 5.CST：義大利

960　　　　　　　　　　　　　　　　112017863

再見・米蘭
Dream Back to Milano
作者：鄭源錦、李榮子　Dr. Paul Cheng & Eiko Lee

封面整合編輯：翁能嬌

協力校對：丁光榮

編輯：朱珮彤、吳春燕

出版：翁能嬌

企劃：鄭源錦設計創新研究室

地址：台北市內湖區康寧路三段 99 巷 28 號

電話：0910-582-343

印刷 / 經銷：秀威資訊科技股份有限公司

地址：台北市內湖區瑞光路 76 巷 65 號 1 樓

電話：(02)2796-3638

傳真：(02)2796-1377

ISBN：978-626-01-1870-9

定價：660 元

實體通路：誠品書店、金石堂書店、三民書局

網路通路：博客來網路書店、誠品書店、金石堂書店、三民網路書店、讀冊
　　　　　網路書店、秀威書店